世界名畫家全集

盧梭 Henri Rousseau

何政廣◉主編

藝術家出版社

樸素藝術的旗手

盧梭
Rousseau

何政廣●主編

藝術家出版社

目　錄

前言

　　十九世紀末葉，二十世紀初始，當後期印象派已近尾聲，野獸派和立體派正要誕生的年代，巴黎的藝術潮流，出現一股反學院主義、追求前衛性的趨向，在一片混沌中，個性的創造受到容許，非歐洲文明受到關注，異國情趣、原始主義、民俗學等他性文明顯露價值。就在此時，素人畫家也躍上藝壇，使樸素派的繪畫受到藝評家和文學家的重視。風格上的樸素、原始性及生命力，成爲樸素派的美學特徵，標榜用藝術闡發人的原始本性。亨利‧盧梭即爲此派代表人物。

　　第一次世界大戰前，巴黎的各市門設有入市稅關，舟車載運葡萄酒、穀物、牛乳等進入市區都要徵收稅金，盧梭是當時入市稅關小稅員。他在自傳中提到自己因爲父母親財力不足，所以沒有能進入學院學習自己喜愛的藝術，而去做一份與藝術無關的職業。可是誰也沒有想到，這位業餘和星期日作畫，又未受過學院訓練而無師自通的人，後來卻成爲美術史上的大畫家。

　　盧梭（Henri Rousseau 1844～1910）生於法國西北部小城拿瓦，父親是工人。青年時期，基於經濟上的考量，主動應召入伍，進入第五十一步兵連隊。戰後在巴黎當稅員，因受騙失職被迫離開稅關。盧梭很早就對繪畫發生興趣，繪畫作品中的天真爛漫世界，深爲巴黎當時畫家文學家的賞識。畢卡索、馬諦斯和前衛藝術護道詩人阿波里奈爾等，都喜愛與他交往。

　　拿破崙三世出兵墨西哥時，傳言盧梭年輕時參加過此戰役。一九〇八年畢卡索等人舉辦的「盧梭之夜」，詩人阿波里奈爾在席上發表即興詩：

　　盧梭啊，還記得嗎？

　　你筆下的異國景致，描繪著世界、木瓜、叢林、大啖血紅西瓜的猿猴和遭狙擊的金色帝王。

　　正是你在墨西哥的所見所聞吧！

　　一如往昔，豔陽點綴在香蕉樹梢。

　　盧梭往往喜歡描繪繁茂的密林，原始神祕的自然景象，有時也畫出他天真純樸的夢想。他運用簡單、純粹的色彩和清楚的輪廓，畫出每一片樹葉的葉脈，像是繁殖著靈魂的鄉愁，吐露出幻想的芬芳。這位孤獨的小稅吏的童話世界，單純生動而非常富有詩意，他作品中所展現出的特有風格，讓人們不能不承認他是一位大師。今天，盧梭的繪畫代表作分別收藏在巴黎的奧賽美術館、紐約現代美術館、費城美術館等世界一流美術館中。我們讚美盧梭，也同時讚美業餘畫家的樸素之美，以及素人畫自學平凡的本質。

<p align="center">寫於藝術家雜誌社</p>

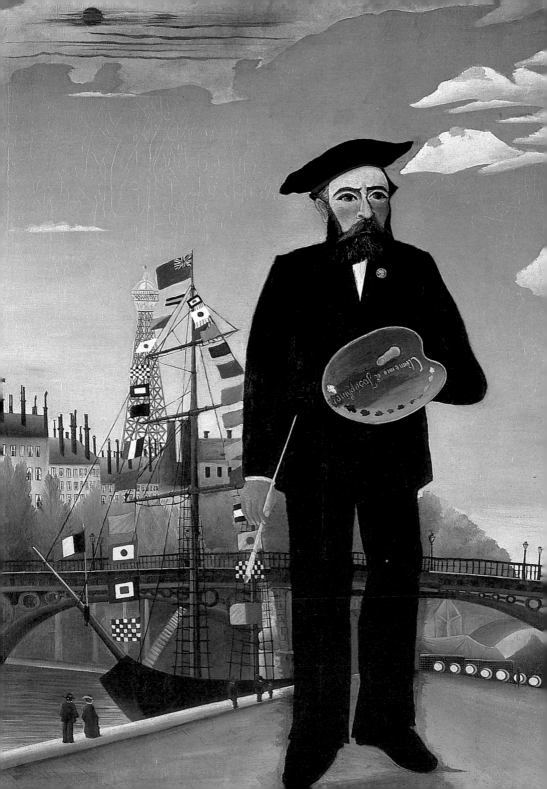

自由的心靈・詩般的感情
——盧梭的生平與藝術

一八九五年，亨利・盧梭（Henri Rousseau）曾經驕傲地在其自編的傳記小冊上如此自我期許：「我正繼續努力、改進並熟練我的原始形式繪畫風格。」十五年後，在他死前四個月時，他卻如此說：「我已經不能再改變我的作品風格了，因爲那正是我所要的，也是我所固執的，是我不斷努力下苦工才形成的風格」。

　　亨利・盧梭，這位既不複雜，又不老練世故，更不會玩弄詭辯，被人以爲絕對天真，完全不合當代藝術潮流，單

沙鞭之戰　1882年
油畫畫布　28×50cm
國立巴黎現代美術館藏

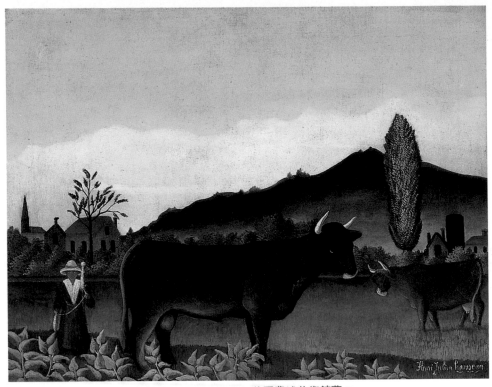

有牛的風景　1886年　油畫畫布　51×66cm　美國費城美術館藏

純、樸素，追求原始生命之美的畫家，原是位「星期天畫
家」，直到四十九歲時才退休專心獻身藝術。

　　在無師自通的情形下，盧梭曾經飽受諷刺、批評，但憑
著「固執」、「努力」及獨特天分，他不但贏得當時許多主
流派畫家的激賞，也樹立了其獨有的、一貫的細密描繪特
色，及揉和現實與夢想的作品特殊風格。他所處的時代與新
印象派同時，而後一起延伸經過先知派、野獸派，直到立體
派的發展與完成。盧梭的繪畫觀念與形式，在藝術發展史
上，似乎遠在主流之外，是別樹一幟的，而使他成爲樸素派
（樸素主義或原始主義）的領導先驅人物。

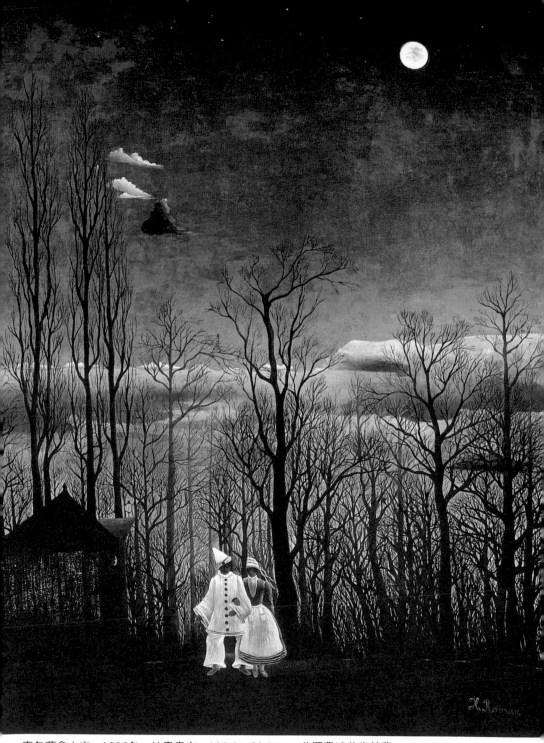

嘉年華會之夜　1886年　油畫畫布　106.9×89.3cm　美國費城美術館藏

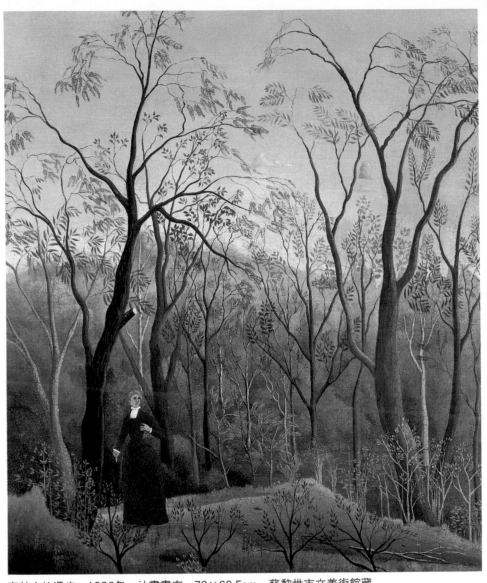

森林中的漫步　1886年　油畫畫布　70×60.5cm　蘇黎世市立美術館藏
〈森林中的漫步〉局部　（右頁圖）

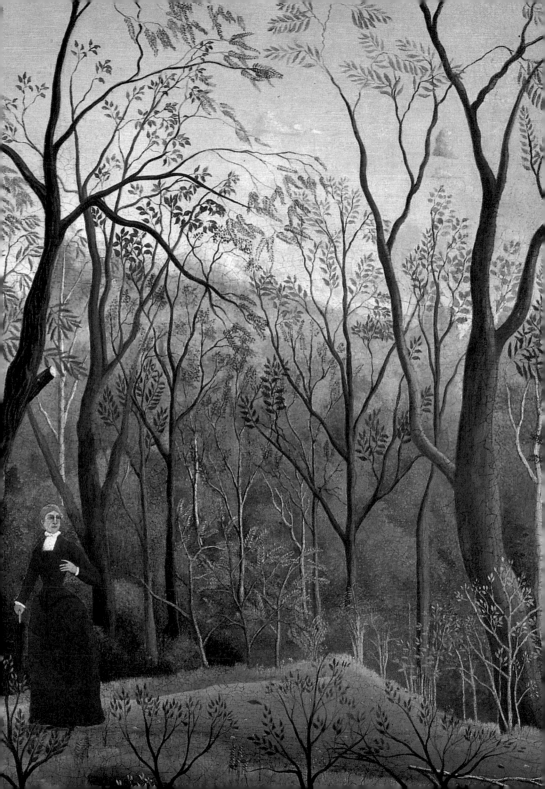

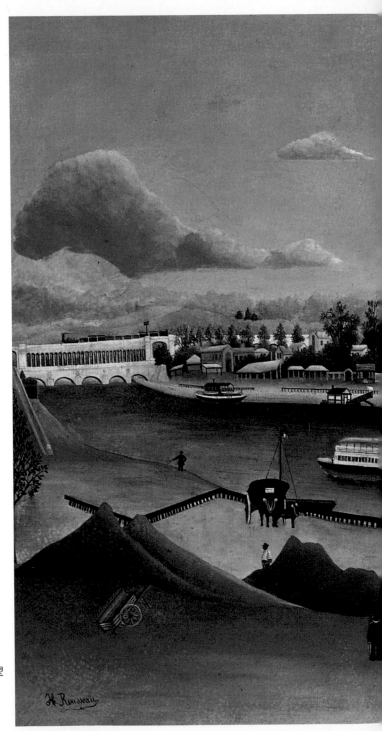

奧圖的高架橋・河岸眺望
1887～1890年
油畫畫布　85×115cm
威登堡里華藏

16

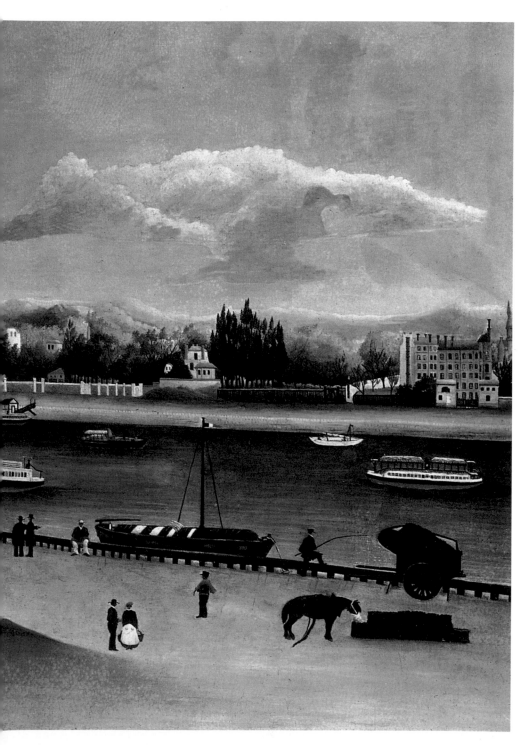

從聖尼可拉河岸眺望聖路易島，夕暮
1888年　油畫畫布　46×55.2cm
東京世田谷美術館藏

18

四十九歲以前的盧梭

　　一八四四年五月二十一日，盧梭出生於拿瓦，一個位於法國西北部的小鎮。父親裘里安・盧梭是個洋鐵匠，在拿破崙時代娶了步兵團長的女兒爲妻，全家住在一棟十五世紀建築物，名叫「伯契爾斯門」二個鐘塔中的其中一個。一八五一年，當盧梭七歲時，父親因故破產而喪失了原擬購買鐘塔的錢，全家被迫遷離，並且屢屢搬家，直到一八六一年才定居於安吉爾斯（Angers）。

　　一八六三年十二月，在律師事務所上班的盧梭，因被發現偷竊了大約廿五法郎的郵票而被起訴，結果被判坐了一個月的監牢，也是盧梭早年生命中，不爲大多數人所知的小小瑕疵。我們閱讀盧梭後來的生平故事，尤其四十多年後再度遭遇的牢獄之災，就會發現盧梭是位相當特別的人物，有著孩子和成年男子的混合個性，他對社會的標準有時似乎茫然無知，也全不在意。

　　由於律師事務所的薪水實在太少，他主動應召入伍，進入第五十一步兵連隊。有人傳言指出他在軍中曾被拿破崙三世派往墨西哥探險，但事實上，他從未被派往墨西哥。只是在安吉爾斯軍營中，經常聽到一些有過墨西哥之行的士兵們回憶，因而埋下往後叢林作品的一些素材來源。

　　一八六八年，父親去世，盧梭以士兵身分退伍。第二年娶了克萊門絲・波衣塔（Clémence Boitard）爲妻，兩人共生了七個小孩，但只存活了兩個，而唯一的兒子又只活到十八歲。

　　一八七一年，他被巴黎市立稅捐服務處聘用，開始了關稅稽查員的工作。由於稽查員要查訪走私，他在塞納河畔、碼頭、市郊等地渡過不少既漫長又寧靜的等待時光。對於這

森林中的約會　1889年　油畫畫布　92×73cm　華盛頓國立美術館藏　（右頁圖）

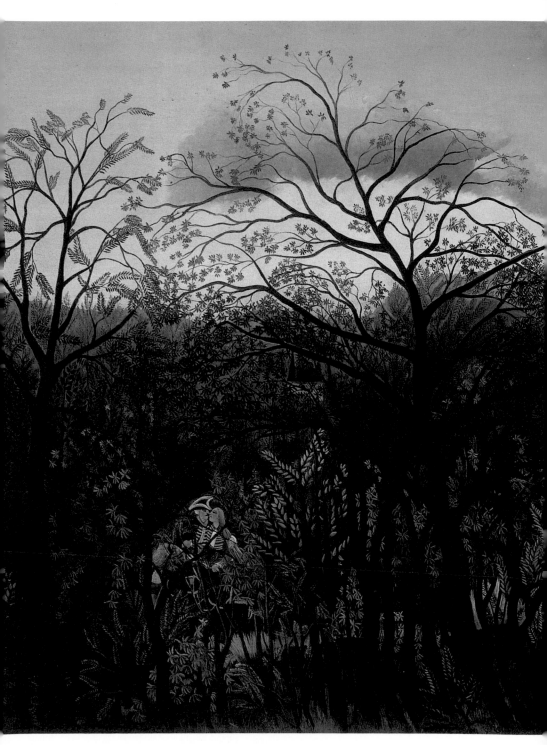

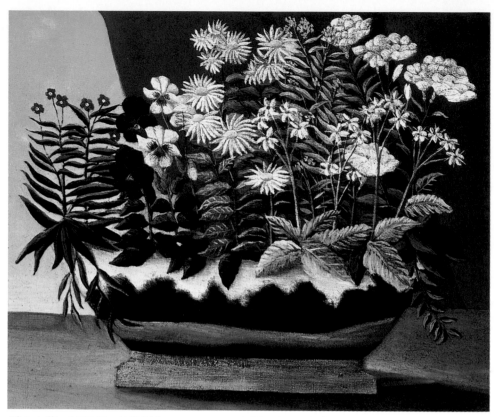

詩人之花　1890年　油畫畫布　38×46cm　保羅·梅倫夫婦藏

種不忙碌而又安定的工作，盧梭十分滿意，因爲從小功課平平，只在繪畫、音樂上有過人表現的他，不但可以做一位忠實的「星期天畫家」，也可在一週中的任何一天，到郊外寫生。

　　一八八四年，盧梭得到官方許可，可以在羅浮宮、盧森堡及凡爾賽博物館中臨摹展出的作品。不過臨摹名畫並未使他增加任何繪畫技巧訓練，他始終是個自修型的畫家。

獨立沙龍展中初露頭角

　　我們所知道的盧梭最早作品記錄是在一八七七年，但是

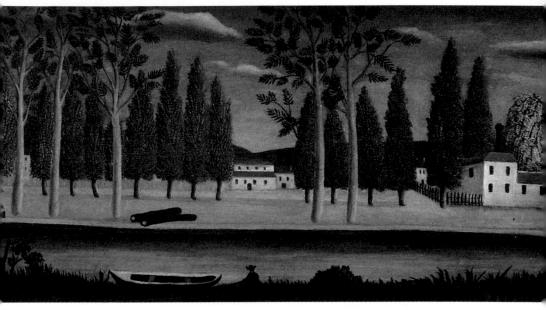

河岸　1890年　油畫畫布　21×39cm　巴黎私人藏

直到八年後，也就是一八八五年，他才首次提出作品〈義大利之舞〉及〈落日〉參加官方沙龍展，結果遭到拒絕。但沒有證據顯示他後來把此兩幅作品送交獨立畫展。

　　一八八六年八月，他提出四幅作品參加了第二屆畫家獨立協會所舉辦的無審查展，從此也成為該展的忠實會員。獨立協會這個組織由席涅克和他的朋友們成立，組織中包括許多和盧梭一樣在當時尚未成名者，如秀拉、魯東等，後來塞尚、羅特列克、雷諾瓦、高更、梵谷也都參加了此一組織。

圖見 13 頁　　盧梭在一八八六年的作品〈嘉年華會之夜〉和其他五百件作品同時展出。這是一幅典型的盧梭早期作品，充滿了詩情畫意。畫中的男女穿著那出於畫家想像中參加嘉年華會的白色服飾，彷彿正要步入月光之下，夢幻般、寒意襲人的樹林

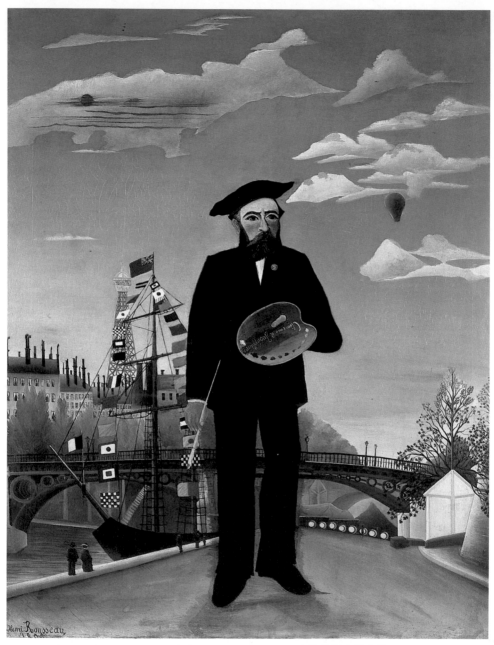

我自己‧肖像風景　1890年　油畫畫布　143×110cm　布拉格國家畫廊藏

入市稅徵收處　1890年　油畫畫布　37.5×32.5cm　倫敦科陶協會畫廊藏　（右頁圖）

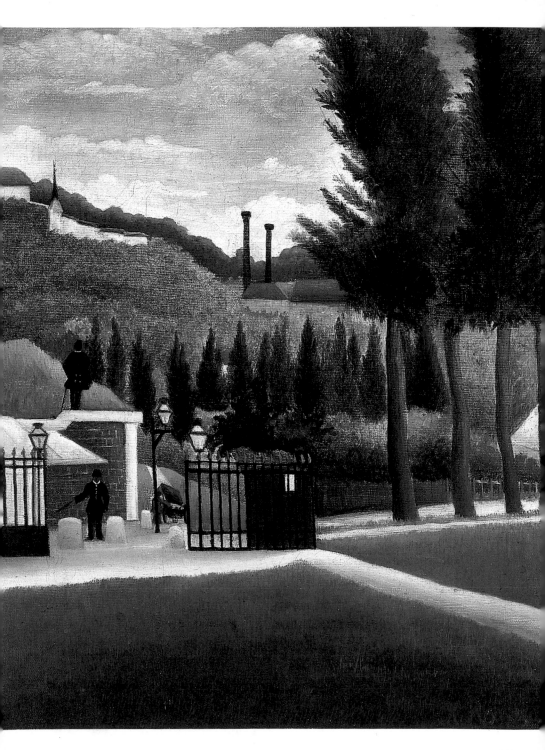

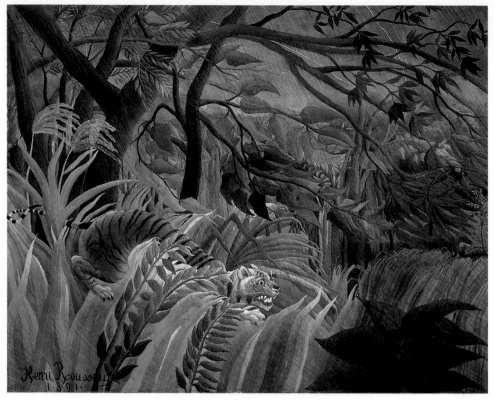

驚奇！　1891年　油畫畫布　130×162cm　倫敦國家畫廊信託基金會藏
〈驚奇！〉局部　（右頁圖）

中，精緻而淡化的色調使得畢沙羅十分欣賞，而以為其「明
暗均勻、色調豐富」。

　　盧梭的早期作品中，常以逐漸變細的樹幹以及漸淡的色
調來表示畫面的深度感，這種透視法和他後來濃密的森林構
圖十分不同。一八八六年另外一幅作品〈森林中的漫步〉和　　　　圖見 14 頁
〈嘉年華會之夜〉的主題相同，也均為垂直構圖。其中樹林後
淡紅及淡綠的色調、天空的層次，以及右邊樹幹在光線下所
形成的灰色輪廓，均與後來叢林作品中鮮明的輪廓及精準的
平塗技法迥異。當時巴比松畫派或印象派畫家筆下的大自
然，多半呈現寧靜、平和的一面，〈森林中的漫步〉的主題人

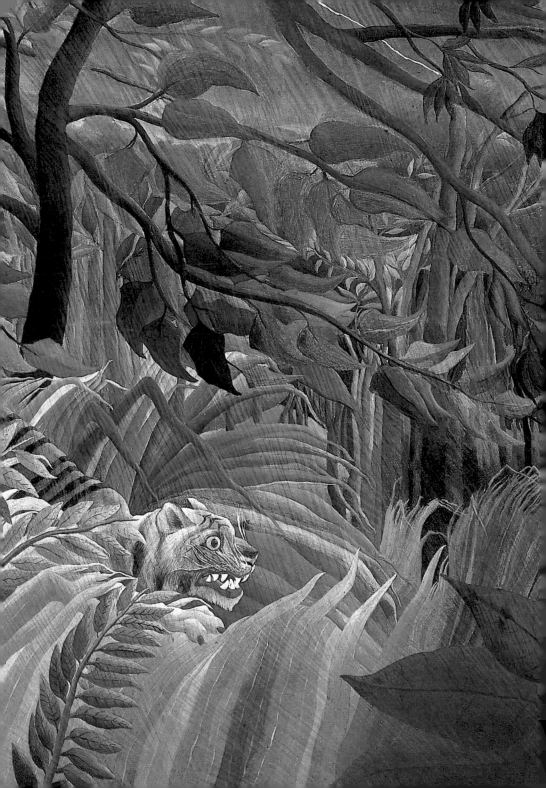

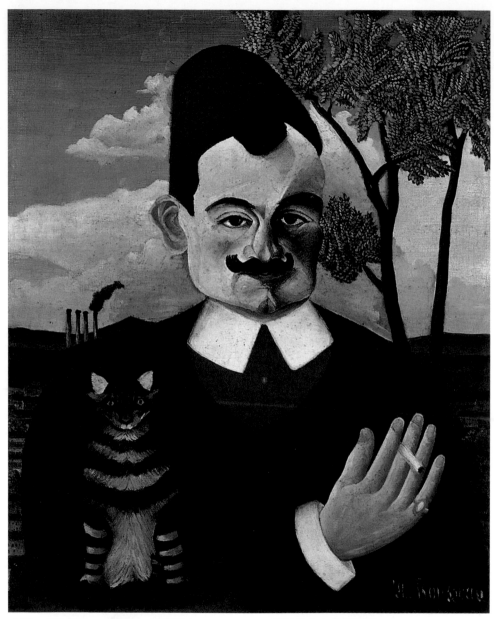

皮耶・盧迪畫像　1891年　油畫畫布　62×50cm　蘇黎世市立美術館藏

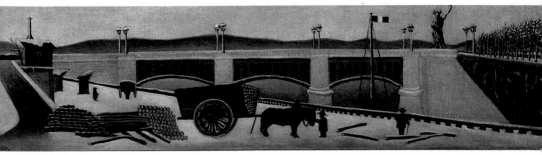

葛瑞尼爾橋風光　1892年　油畫畫布　20×75cm　巴黎私人藏

物不但在大自然中有迷路的徬徨，畫面右下方折斷的樹枝，
更彷彿暗示著潛伏的危機。另外，盧梭的作品中，樹幹常不
見其根而埋入草叢中，人物也總不見其腳，不但早期作品如
是，連後期作品也依然如故，有人推測是因為他在起初畫畫
時為了藏拙，後來卻變成了習慣的一種畫法。

　　除了一八九九及一九○○年，盧梭每年均參加畫家獨立
協會所舉辦的展覽，並且以為這是「最好的團體，最能遵守
法律，因為每個人都能在其中享受到最公平的權利。」

　　雖然盧梭在當時引起不少外界的嘲諷批評，但他還是得
到一些好評，後來收藏了一些盧梭作品的畢卡索，就認為他
的作品中「感情的表達已經取代了繪畫的技巧訓練」；而當
時有名的新聞記者法奎爾（Fouquier）則以為「他的作品有
些冷漠、嚴酷，卻又純真的有點奇怪，使我們不覺想起義大
利的原始藝術」。

我自己‧肖像風景

　　一八九三年十二月一日，四十九歲的盧梭自信可以靠每
季一千零十九法郎的退休金生活而自稅捐處退休，從此專心
獻身藝術。不過為了購買畫材，他老是入不敷出。他的作品

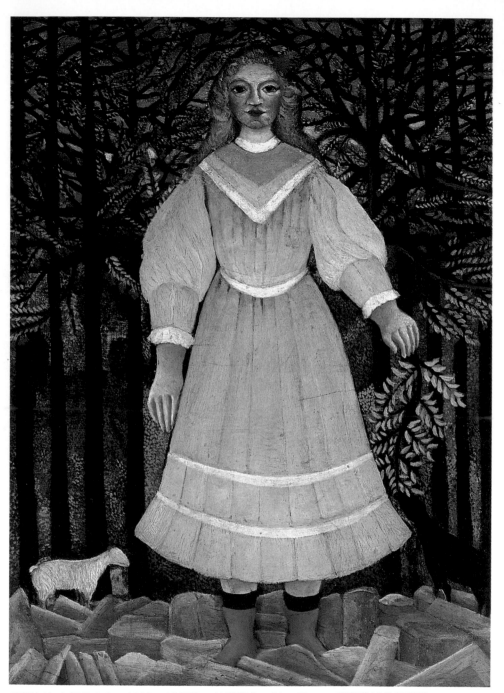

穿粉紅色衣服的少女　1893～1895年　油畫畫布　61×46cm　美國費城美術館藏

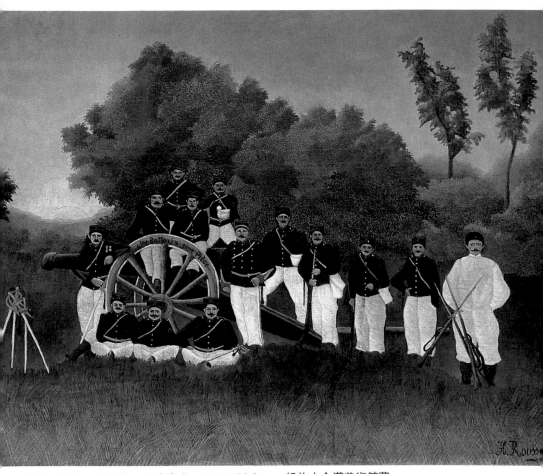

砲兵　1893〜1895年　油畫畫布　79.1×98.9cm　紐約古今漢美術館藏

越來越被人注意，只是批評依然紛紜。有人以爲他是「閉著
眼睛用腳畫畫」，也有人以爲「觀眾尚未達到這種水準」，
不過最常出現的字眼仍是「原始」、「純真」以及「奇
怪」。

圖見24頁　　　　一八九〇年作品〈我自己・肖像風景〉明顯寫出了盧梭的
野心。畫中人物有鬍子、短鬚，是當時典型的政治人物模

戰爭　1894年　油畫畫布　114×195cm
巴黎奧賽美術館藏

樣，而且按照當時的習慣，只有政府官員或社會名流才能有
全身的畫像。盧梭以官員身分，似乎覺得自己十分值得一張
全身的畫像，可是又更重視自己的藝術家身分，所以畫中的
他戴著貝雷帽，拿著調色盤及畫筆，在當時畫家自畫像多為
半身，或坐著，或正在畫畫的姿態，而盧梭的自畫像顯然完
全不同。其實，不論是單一的肖像畫或以部分風景為背景的
肖像風景畫，盧梭都表現出一種自我陶醉的情懷，他對自己
有著相當高的評價，我們從他一些在畫室中拍攝所留下的照
片中，也可看出些其自鳴得意的表情。

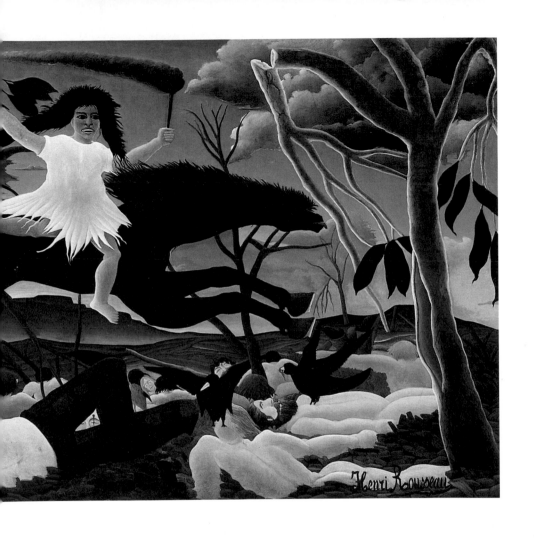

事實上，以自學者開始作畫的他，從不碰觸或涉入任何
藝術辯論，也不理會別人的批評，只是獨自埋首繪畫。對他
而言，寫實主義遠不如改寫視覺中的自然世界來的有吸引
力，他一八九五年的作品〈家庭釣魚習作〉及〈家庭釣魚〉正可
證明了盧梭並非不知道印象派的作品技巧，只是他寧願視其
為一種技巧的預備階段，而另去追求並非單純反映視覺經
驗，而是反映畫家觀念的作品風格，難怪他的作品中，總是
充滿著奇怪的想像拼圖。〈我自己・肖像風景〉中，他的頭部
好像在天堂般，高過具有象徵紀念意味的艾菲爾鐵塔，高過

圖見 38 、 39 頁

33

戰爭　1895年　石版畫　22.2×33.1cm　紐約現代美術館藏
〈戰爭〉局部（左頁圖）

以衆國國旗裝飾的船的桅桿，也高過飄浮在空中的熱氣球。
有點像把巴黎風景與自畫像相重疊，又有點像在攝影師工作
室中，小心擺著姿勢再以人工合成技術與背景相拼貼。「肖
像風景」是盧梭自創的名詞，用來説明畫中的兩個主題。他
宣布自己是「肖像風景畫家」，表明自己的獨特位置，以及
所要表現似乎真實，實爲想像，純屬畫家個人視覺中的世界
和堅定不變的自我信念。一八九五年他在自傳上更如此解釋
此幅作品：「他的外表是高貴的；……長久以來都是獨立沙
龍的會員，相信有完全的自由，能如一個改革者般，創造最
美好，也最應該提昇的感覺」。

從塞維爾橋的拱門眺望　1895年　油畫畫布　41×33cm　巴黎私人藏
巴黎近郊　1895年　油畫畫布　38×46cm　美國克里夫蘭美術館藏（右頁圖）

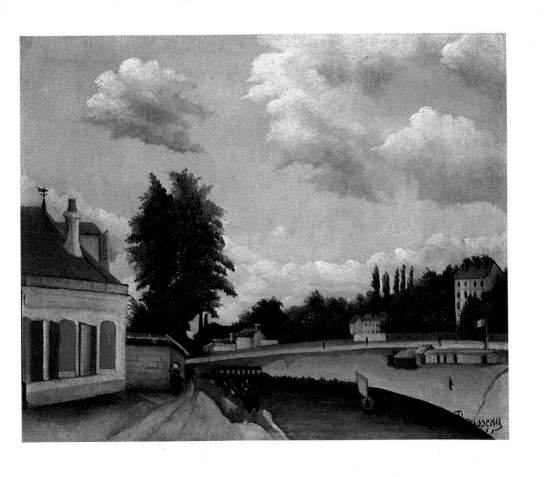

盧梭與阿弗烈得・傑瑞

　　四十九歲的盧梭很幸運的遇見他的第一位支持者阿弗烈得・傑瑞（Alfred Jarry）。傑瑞當時是二十多歲年輕的詩人及小說家，也出生於拿瓦，不但外表迷人而且與眾不同，我們很難想像歷經滄桑，年近半百的盧梭是如何與他建立起非凡友誼，但是他們的確十分親近。甚至有傳說以為，傑瑞曾在早晨的塞納河邊，指導了盧梭的一幅作品〈亞當與夏娃〉。事實上，當盧梭自己決定要做畫家時，他得到很奇怪而矛盾的社會認同，並非來自傑瑞或者任何個人。而當傑瑞提出「樸素主義」這個名詞時，他已經完全瞭解盧梭的自我

家庭釣魚習作　1895年　油畫畫布　19×29cm　紐約山姆‧斯拜吉爾藏

學習過程；他所固執的「天真」與「簡單」；及那屬於義大
利或佛蘭德爾的原始藝術。

　　一八九四年，盧梭為傑瑞畫像，畫像中有變色龍及鸚
鵡，結果因為傑瑞披肩的長髮而被獨立沙龍展的人標錯了畫
題，成為〈A‧J夫人〉。可惜此畫今日已經佚失，有人說傑
瑞把畫帶回住所後，因不小心而燒掉，也有人說他把背景割
掉只留下頭部，或把頭部畫像割掉只剩下背景。而盧梭對自
己在同年的另一幅作品〈戰爭〉則如此註記：「傑瑞對〈戰爭〉
一畫貢獻良多，……戰爭的幽靈坐在鬃毛橫豎、驚嚇過度的

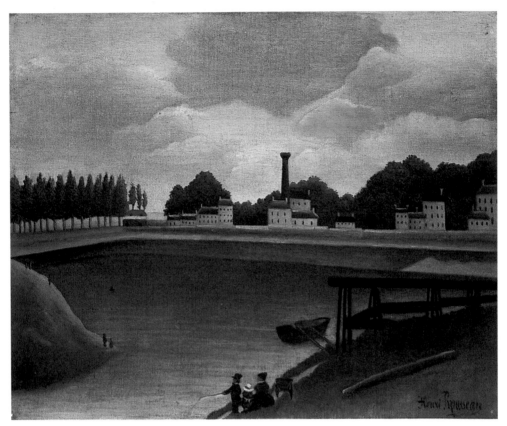

家庭釣魚　1895年　油畫畫布　37.5×45.7cm　私人收藏

馬上，駛過半透明的死屍羣，那是一個有著中國式鳳眼，而
且頭髮如草般叢生的男人畫像。」被擬人化的「戰爭」，是
位愁眉苦臉的人物，手中拿著劍和冒煙的火柱，飛奔過灰
色、黑色、棕色的大地。樹是殘枝枯萎，葉子也成爲黑色，
完全沒有代表希望的綠色。地上的死屍或受傷的人們，卻沒
有一個身穿軍服（因爲盧梭從未真正上過戰場，親眼看過戰
爭。）只有代表葬禮的烏鴉在拾取屍體。我們並不確知〈戰
爭〉中人物和傑瑞的關係，不過這幅亦曾經遺失的畫作，幸
運地於一九四四年被重新發現，現在是巴黎奧賽美術館的永

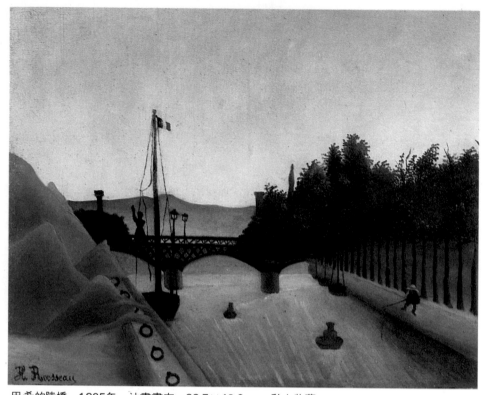

巴希的陸橋　1895年　油畫畫布　38.7×46.2cm　私人收藏
一個女人的背像　1895年　油畫畫布　160×105cm　巴黎奧賽美術館藏（右頁圖）

久藏品。

　　替傑瑞畫像後，盧梭開始享有一點名氣，一八九五年，
傑瑞曾要求盧梭為他的雜誌《L 'Ymagier》第二期製作石版
畫。〈戰爭〉的石版畫作品和油畫比起來，天空部分所占的空
間雖然較大，但相對起來樹木卻不如油畫作品中重要；另外
油畫中的死屍都直接躺在地上，不如石版畫中躺在石頭上的
傷者與死者看起來那麼痛苦、扭曲及痙攣；代表毀滅的「戰
爭」的臉也不盡相同。

　　透過傑瑞、畢沙羅，盧梭認識了暫時從大溪地回來的高
更。高更只比他小四歲，也和他一樣從「星期天畫家」開

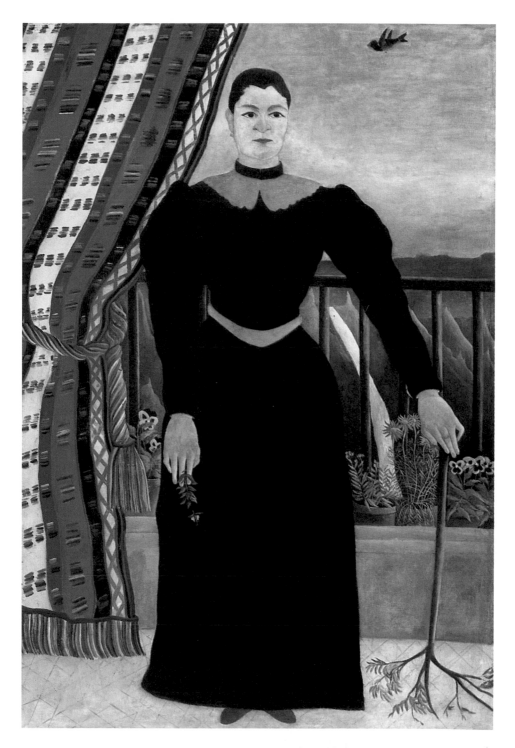

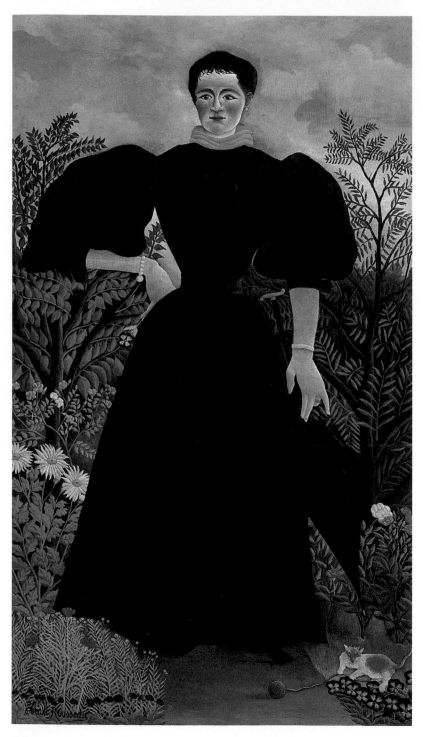

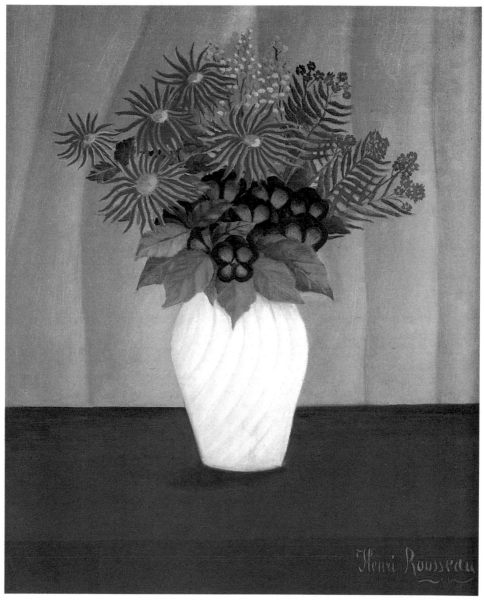

瓶花　1895～1900年　油畫畫布　61×50.2cm　倫敦泰特畫廊信託基金會藏
一個女人的肖像　1895～1897年　油畫畫布　198×115cm　巴黎奧賽美術館藏（左頁圖）

坐在岩石上的小孩　1895～1897年　油畫畫布　55.4×45.7cm　華盛頓國立美術館藏

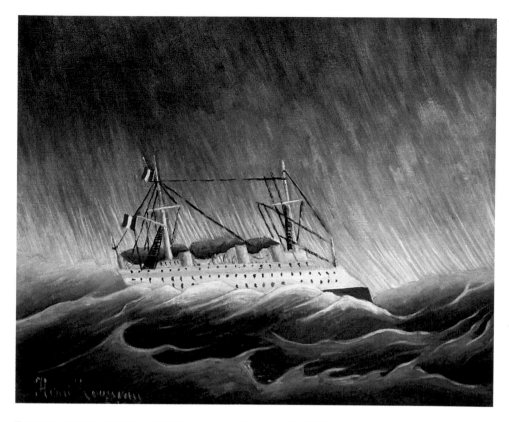

暴風雨中的般隻　1896年　油畫畫布　54×65cm　巴黎橘園美術館藏

始，一八八三年後才專攻繪畫，布爾塔紐的民俗藝術及大溪
地風情的雕刻藝術，使高更的作品中也摻入了原始、樸素的
氣質，不過兩人在後來的生活經驗上卻截然不同。高更對藝
術的探索似乎更有方法，也更有計劃，相形之下，孤獨、勞
苦終生的盧梭只是個簡單的怪人；兩人的作品雖然都一樣色
彩強烈，造型尖銳，沒有陰影和立體表現，但是盧梭的作品
卻更有一種不受理論拘束的想像天地，似乎更確定也更執
著。當印象派摒棄黑色時，高更常羨慕盧梭能如此自由的運
用黑色。一八九四到一八九五年冬天，和盧梭住在同一條街
的作曲家莫諾爾和高更，每個星期六都在家中宴請客人，盧

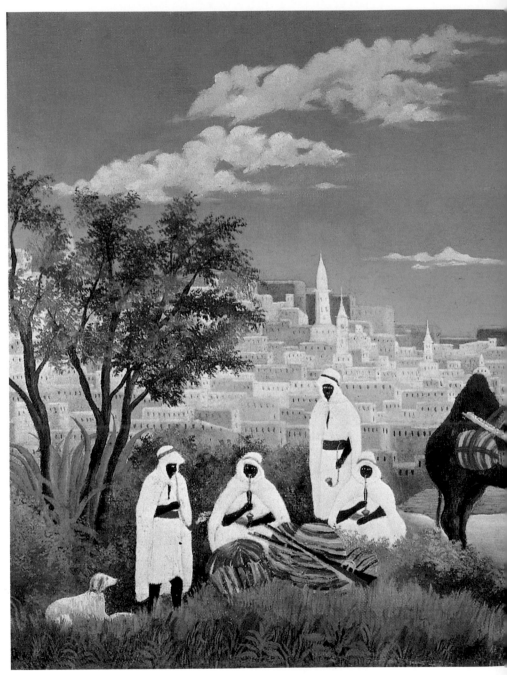

阿爾及爾港　1895～1904年　油畫畫布　37×59.5cm　私人收藏

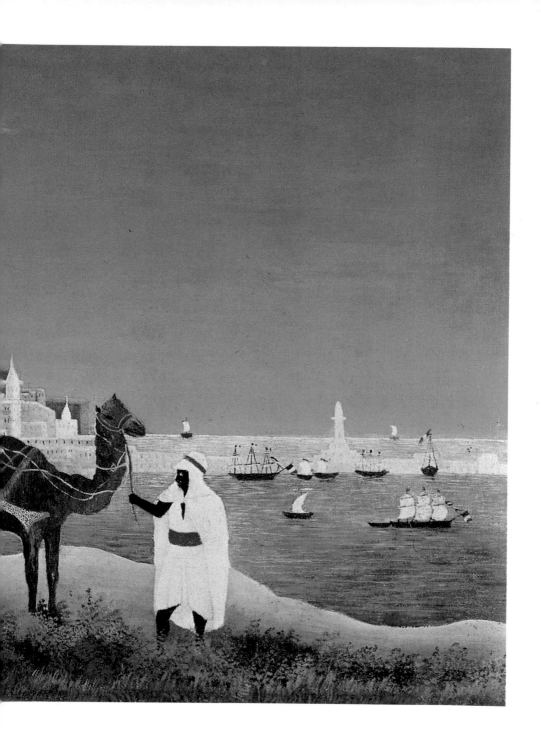

47

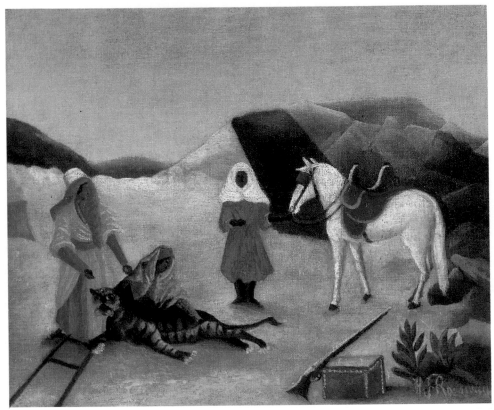

獵虎 1895～1904年 油畫畫布 38.1×46cm 俄亥俄州哥倫布美術館藏

梭也經常出現其中，他毫不在乎的與當時如特嘉等知名人士
周旋，有時也帶著他的小提琴爲大家來段獨奏。

被野獸派畫家接受並且受到歡迎

　　退休後的盧梭，守住了自己的夢想，把每一天都變成了
星期天，他住在只有一間房間的畫室中而毫不介意，因爲他
喜歡早上起來就可以聞到畫的氣味。

　　由於買畫布及顏料的錢永遠都不夠，他常夾著小提琴，
步行穿過巴黎市區去教學生。他所辦的「教授詩、音樂、繪

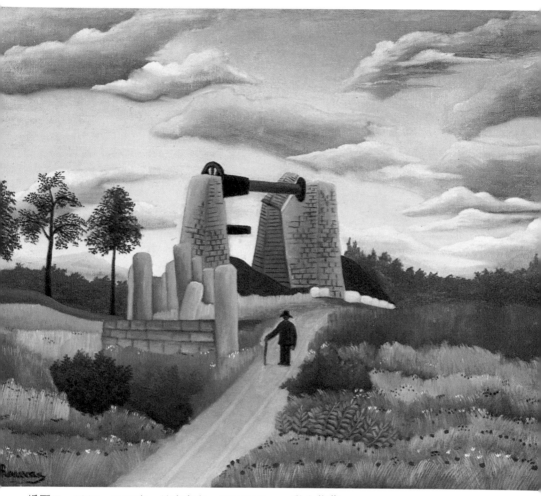

採石工　1896～1897年　油畫畫布　47×55.3cm　私人收藏

畫及聲樂」的小學校，每人一個月只收八法郎的學費，學生從小到老均有。他的藝術學生中沒有任何人成名，也許盧梭教育英才的目的，只不過爲了要賺取生活基本所需。在外表上，盧梭身材短小，體格健壯，留著鬍子，有一頭黑髮。他的膚色很白，藍眼睛，總是穿著黑色高領的外套，貝雷帽是他藝術家的標記。後來頭髮全白後，他也剃掉了鬍子，拿著

49

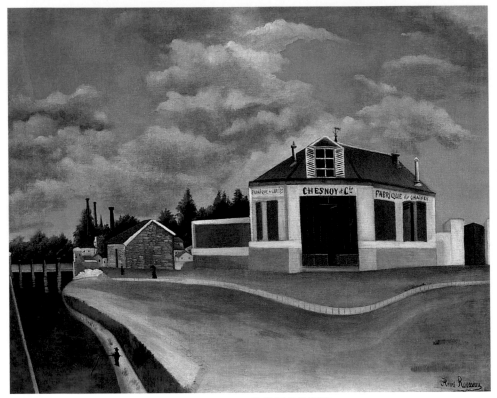

椅子工廠　1897年　油畫畫布　73×92cm　巴黎橘園美術館藏

拐杖的步履更不像以前那樣敏捷，但是他始終有顆年輕的
心，尤其在畫作題材的選擇及表現上。

　　一八九八年，盧梭寫信給拿瓦市市長，毛遂自薦的要對
方出二千法郎購買他的作品〈睡眠中的吉普賽人〉，結果遭到
拒絕。這個價錢比他當時作品的最高價格還要高上十倍，實
在很難讓人理解這種行為的表現，究竟是出自一種自信的固
執，還是天真？或者是頑皮的行為？

圖見 52-53 頁

　　〈睡眠中的吉普賽人〉是盧梭一八九七年的作品，也是他
大號作品中相當具有創意的重要代表作品。盧梭自己曾在畫

框上如此題寫：「（獅子）如貓般狡詐、陰險，而且殘忍，正噁心的想要撲向牠的戰利品，一個因極端疲倦而沈睡入眠的人。」此畫構圖十分用心，每一個線條、塊面均有其韻律感並且相互呼應，如背後的河，吉普賽人東方風味的衣服。獅子和吉普賽人身旁的曼陀林尤其畫得真實而精緻，可能是從百科全書中的圖片放大而來。據說盧梭很喜歡藉用一個可以伸縮尺寸大小的畫圖器，來「拷貝」他在書中或雜誌上看到的圖片，一旦有了輪廓，只要上色即可完成。他曾興高采烈的玩了不少次這種把戲，把原先毫不起眼的小物體變成畫作中的主題。一八九一年的作品〈驚奇！〉中的老虎，據說也是一個例子，但是經過畫家的安排後，這些拷貝來的物體，卻往往得到完全不同的新生命。

圖見 26 7 頁

　　在朋友眼中，「盧梭有時有自己的想法而不贊成別人的任何看法。」「只要碰到挫折，他的臉馬上變成紫色。」「他通常只是聽別人的意見而已，但是你可以感覺到他其實有所保留，只是不講出心中真正的想法。」「有時他也會憤怒的亂發脾氣」。固執是他性格上的缺點，也是他保有自尊的一種形式。但是，固執也是他天才得以發揮的重要條件，否則他也不可能開始而且持續他的藝術生涯。

　　一八九九年，他把鬍子剃掉，與約瑟芬·諾瑞結婚（Josephine Noury），約瑟芬的丈夫死了三、四年，但是她已做了盧梭十年的情婦，之前兩人都因為太窮而覺得沒有結婚的必要。為了生活，盧梭努力尋找收入，他寫了《俄國孤兒復仇記》的劇本，送到劇院被拒絕；又參加了兩次市政府舉辦的裝飾畫競賽；他夾著小提琴出去教學生；有一陣子也做過報紙的業務督察員。婚後夫妻兩人搬到更小的公寓，約瑟芬開了家文具店替盧梭賣畫，直到一九〇三年約瑟芬去世時，兩人似乎一直在為生活的困境不斷掙扎。

　　一九〇五年，潮流改變了，一羣年輕的前衛畫家在二年

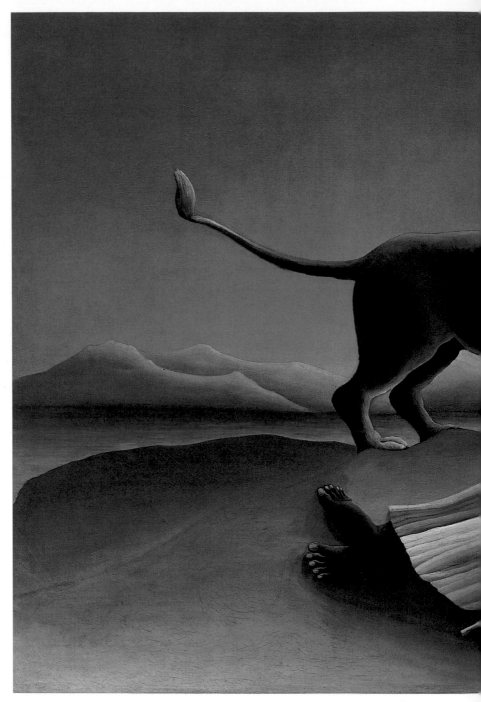

睡眠中的吉普賽人　1897年　油畫畫布　129.5×500.7cm　紐約現代美術館藏

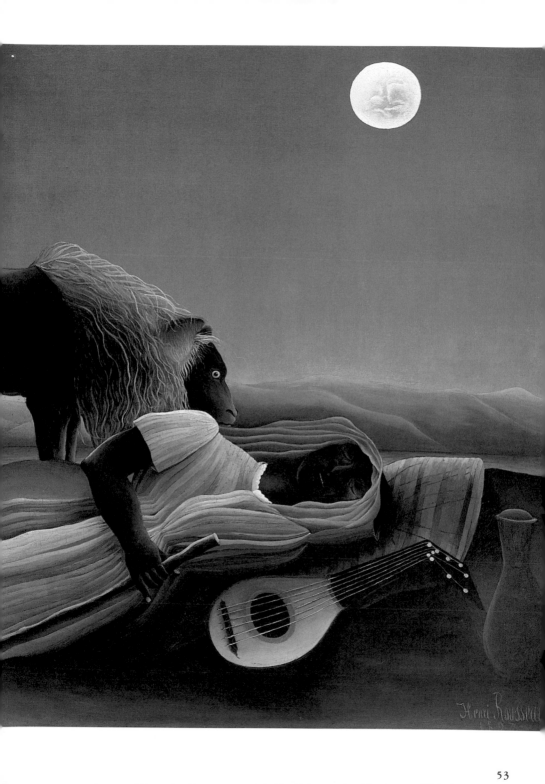

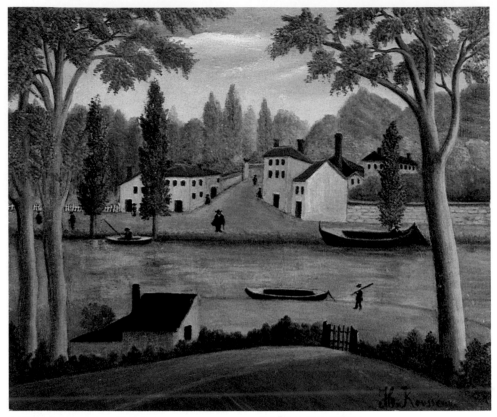

瑪尼河畔　1898年　油畫畫布　29.5×34.5cm　美國波士頓美術館藏
聖克魯橋附近的棄兒　1898～1900年　油畫畫布　54×38cm　美國達拉斯美術館藏　（右頁圖）

圖見 76-78 頁

前組成的秋季沙龍展，接受了盧梭的兩幅作品，其畫作〈餓
獅〉和馬諦斯、德朗、勃拉克、盧奧、甫拉曼克、佛利埃
斯、杜菲等人的作品同時展出。批評家沃克塞爾
（Vauxcelles）意外提出「野獸」一辭，「野獸派」因以得
名。

　　一九〇五年的畫展手冊上，盧梭是這樣寫著：「餓獅撲
在羚羊身上，狼吞虎嚥的吃著，在一旁的黑豹正等待分一杯
羹的機會，猛獸從可憐流著眼淚的動物身上撕下一塊肉。」
其中動物的觀察是來自巴黎自然歷史博物館中的標本，盧梭

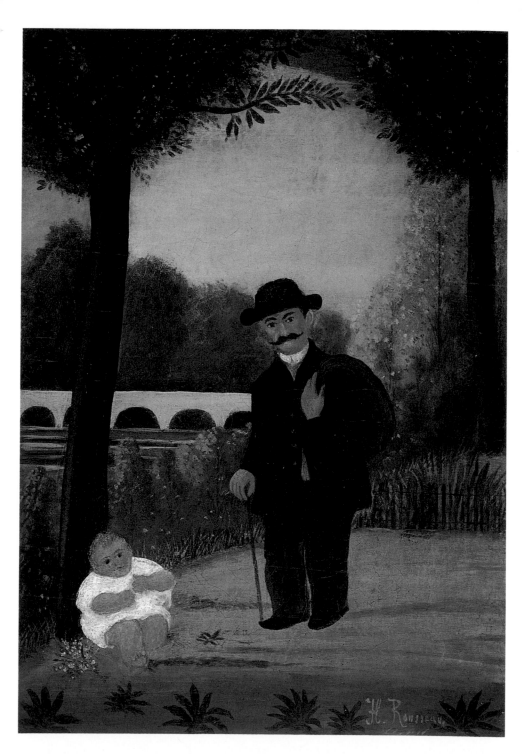

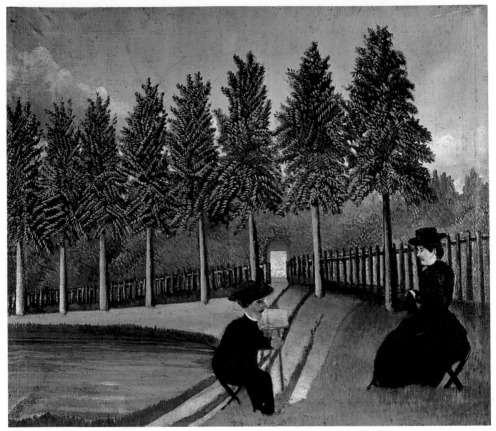

描繪妻子的畫家　1900～1905年　油畫畫布　56.5×66cm　私人收藏

把獅子放在畫面正中央，其他的動物則環繞四周，包括黑
豹、二隻鳥，一隻在左邊樹葉中看不清楚、造型也不佳的
熊，而紅色的太陽則半現在羣山及雲後。除了一九一〇年的
〈夢幻〉外，〈餓獅〉是盧梭的次大號作品。圖見 148 頁

　　盧梭並不常畫出獅子的殘忍，而多半只把牠敍述爲萬獸
之王。在他心中，獅子代表勇氣以及獨立，他甚至也在一些
不是叢林畫的作品中放入獅子。例如一九〇六年作品〈第二圖見 82 頁
十二屆自由邀請畫家參加的獨立協會沙龍展〉，畫中的獅子

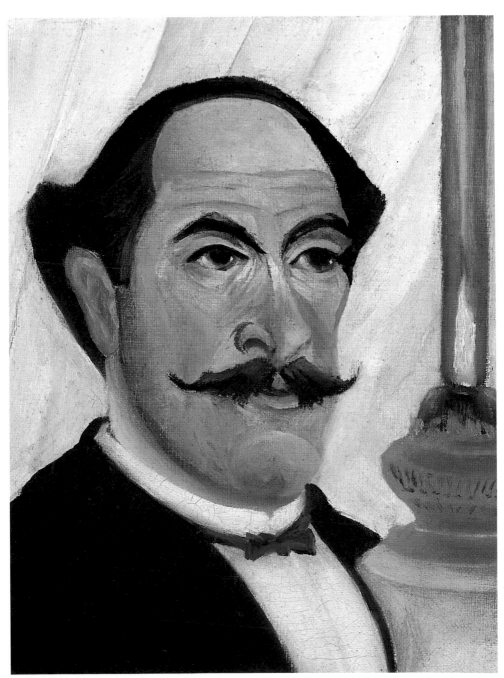

畫家自畫像　1900～1903年　油畫畫布　24×19cm　巴黎羅浮宮藏（未簽名）

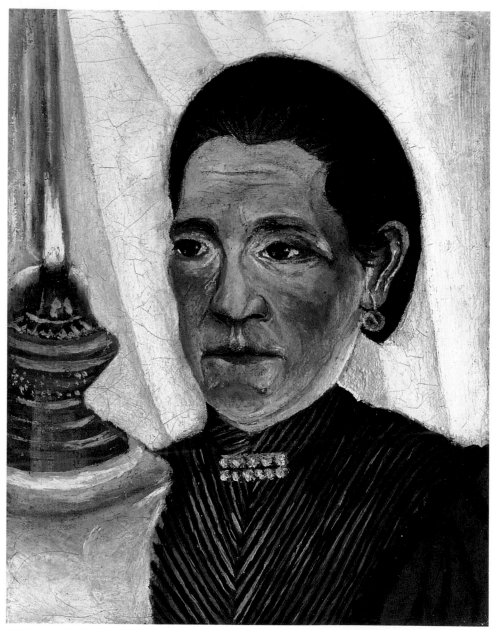

盧梭的第二個妻子畫像　1900～1903年　油畫畫布　22×17cm　巴黎羅浮宮藏(未簽名)
令人不悅的驚奇　1901年　油畫畫布　193.2×129.5cm　巴恩斯收藏館藏　（右頁圖）

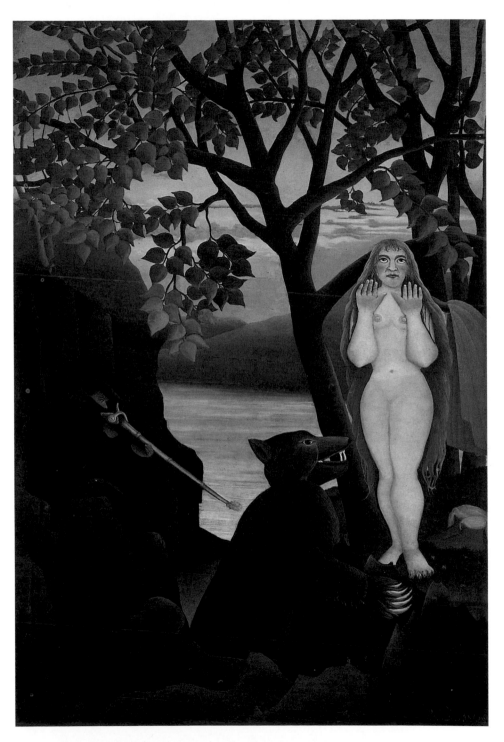

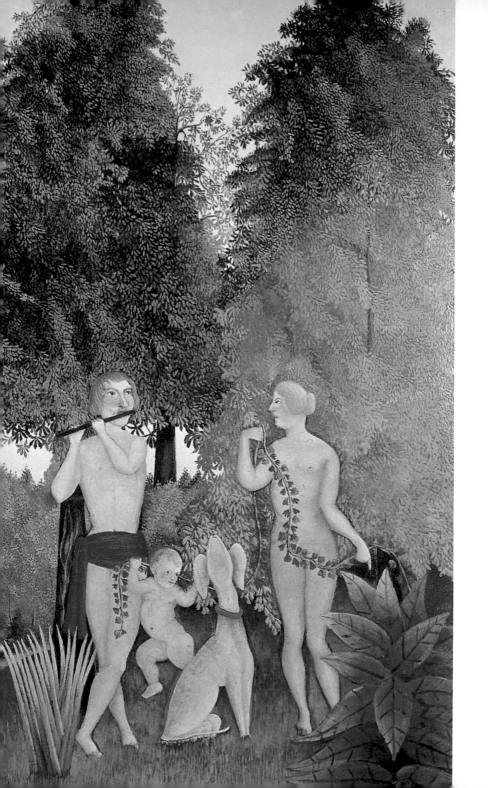

巴黎郊外的房子　1902年　油畫畫布　33×46.4cm　美國匹茲堡卡內基中心美術館藏
快樂的四重奏　1901～1902年　油畫畫布　94×57cm　紐約惠特尼夫人藏（左頁圖）

原是一八七○年普法戰爭中爲守城而犧牲的紀念雕像，盧梭
借用其爪來表達對沙龍展有貢獻者：「……席涅克……秀拉
……畢沙羅……盧梭……都是你的競爭對象。」事實上，如
果沒有這些被官方沙龍拒絕的人在一八八四年組成了畫家獨
立協會沙龍展，盧梭也許永遠沒有機會向大衆展示他的作
品。畫中盧梭描繪了拿著畫的人們（很公平的，有男人，也
有女人。）有的把作品夾在臂下，有的用手推獨輪車運畫，
整個畫面色彩明亮有如磁鐵般吸引人，前景中有兩個人在聊

靜物　1901年　油畫畫布　米蘭私人藏
凡爾賽的樹林　1901年　油畫畫布　巴塞爾私人藏（右頁上圖）
奧瓦斯河岸邊　1907年　油畫畫布　33.1×46cm　美國哈佛大學福格美術館藏　（右頁下圖）

瑪尼河岸　1903年　油畫畫布　48×64cm　私人收藏
拿玩偶的小孩　1903年　油畫畫布　100×81cm　溫特威爾美術博物館藏　（右頁圖）

天，一個有鬍子，另一個很高（席涅克？）唯一和別人不同
而正要離開的是左邊的軍人和率著孩子的男士。

　　在這一季，盧梭不但被野獸派接受而且受到歡迎。當時
最暢銷的雜誌《插圖》，在一九○五年十一月四日的那期中，
刊登了二頁沙龍展中的作品，把盧梭和塞尚、馬諦斯、盧奧
及德朗等人的作品放在一起。

　　一九○七年，秋季沙龍共展出四幅盧梭的作品，其中最
引人注意的就是〈弄蛇女〉。此畫的靈感來自曾到印度一遊的
保羅・德洛涅的母親。她總是在她種滿植物的沙龍中，和訪

圖見 90 頁

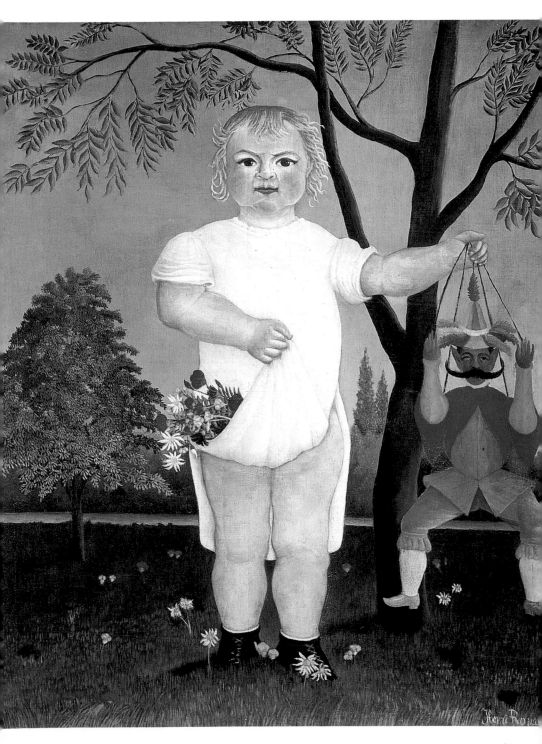

勿忘草　1903～1904年　油畫畫布　83.5×91cm　巴黎私人藏

客講述異國帶回的傳奇故事。盧梭是德洛涅心儀的畫家，還
要求母親向他訂畫。這幅〈弄蛇女〉中，人與動物和平相處，
沒有〈戰爭〉中代表死亡和流血的紅色與黑色，甚至月亮（或
太陽）也非紅色，畫面中只有代表希望和平的綠色與淺藍
色。德洛涅的母親去世後，此畫成爲德洛涅的珍藏，直到一
九二二年才被傑克奎斯·多塞以五萬法郎買下，最後遺贈給
羅浮宮。

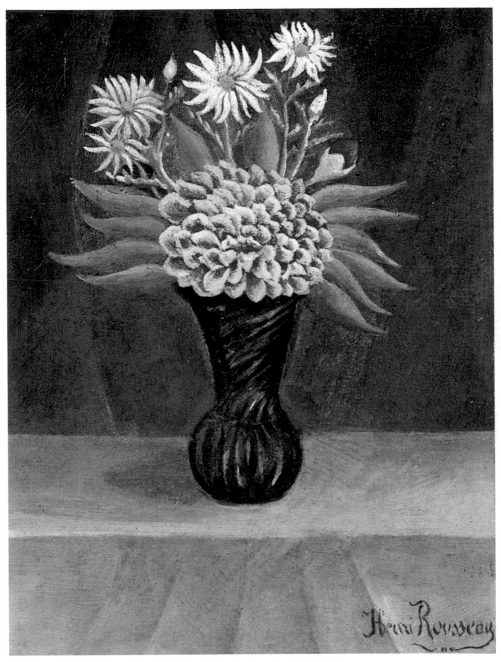

大理花　1904年　油畫畫布　33×24cm　美國芝加哥藝術協會藏

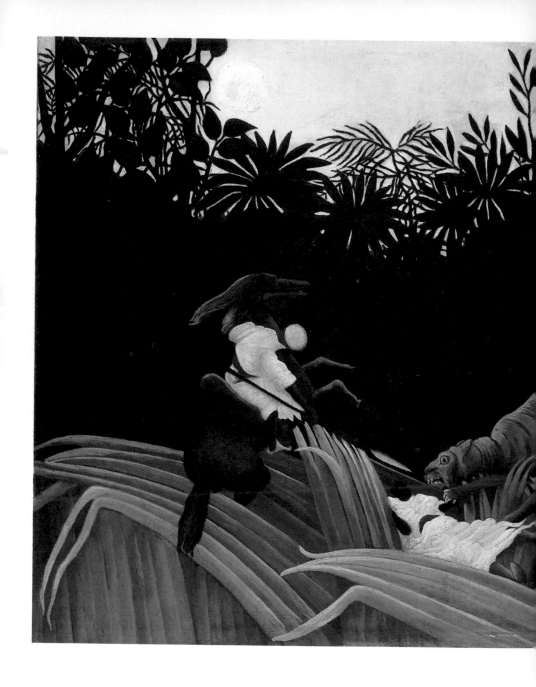

遲來的風光

　　一九〇七年，傑瑞死後，另外一個重要人物阿波里奈爾

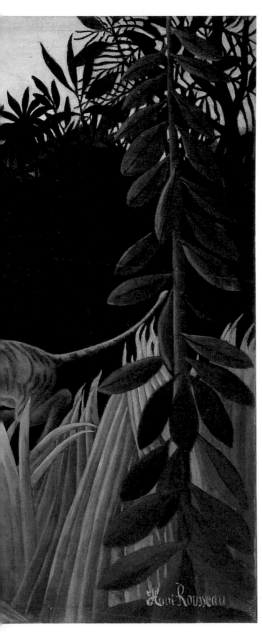

叢林中老虎的埋伏偷襲　1904年　油畫畫布
120.5×162cm　巴恩斯收藏館藏（左圖）

（背頁圖）
法蘭西斯共和國的女神　1904年　油畫畫布
64.8×44.4cm　洛杉磯市立美術館藏

出現了。二十七歲的他寫詩、寫評論，雖然還未出版過書，
已在巴黎的文壇及藝壇享有盛名，他和盧梭很快成爲好友。
等了將近二十年的盧梭終於得到一些回響。除了德洛涅外，

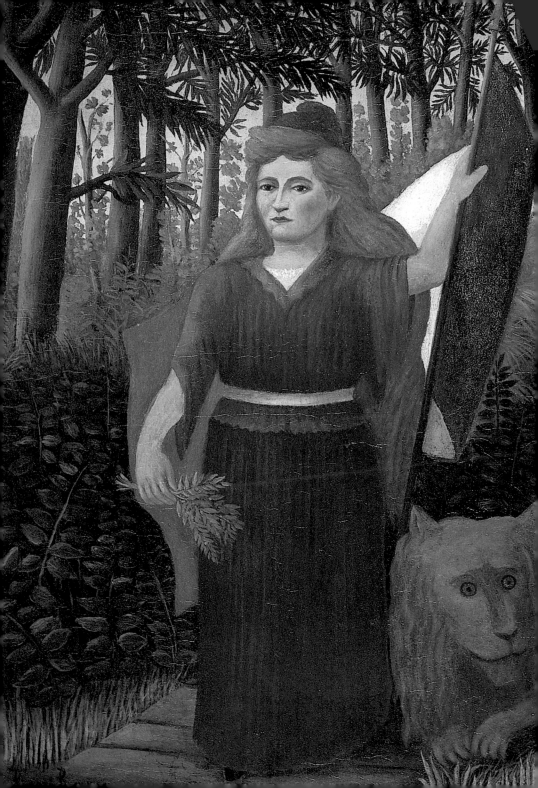

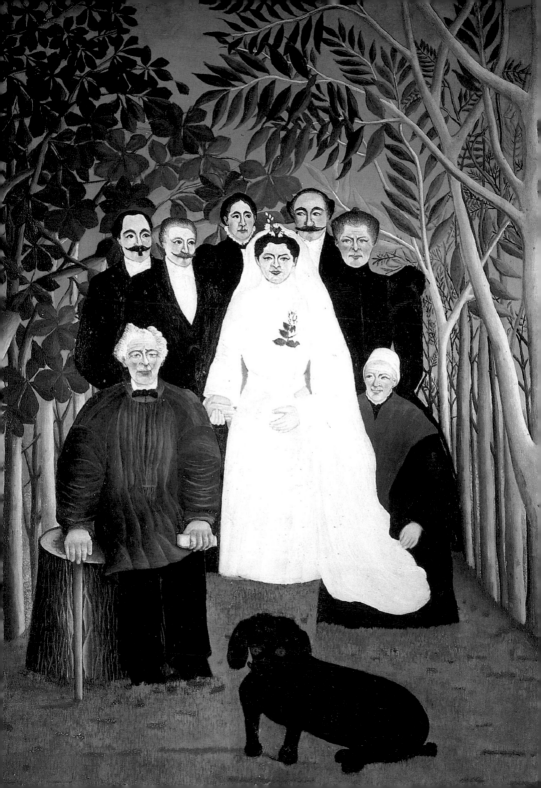

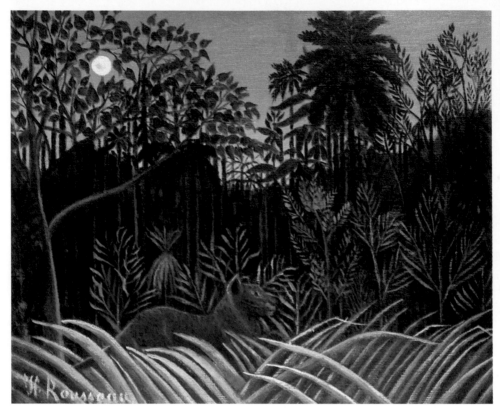

有獅子的森林　1904～1910年　油畫畫布　38.7×46.8cm　紐約私人藏
婚禮　1904～1905年　油畫畫布　163×114cm　巴黎橘園美術館藏 （前頁圖）

後來成為他忠實好友的沙奇・費哈（Serge Férat），義大
利作家及畫家阿登戈・蘇非希（Ardengo Soffici）都開始
向他買畫。另外當時有名的畫商伏勒爾，維海門・奧狄以及
來自匈牙利的雕刻家，並曾在馬諦斯畫室充當模特兒及打掃
工作以換取學畫費用，後來成為紐約名畫商的約瑟夫・布門
（Joseph Brummer）也都開始向他買畫，不過價錢全都不
高。甫拉曼克甚至如此形容：「盧梭帶著他的畫到伏勒爾
處，就像麵包師去送麵包一樣。」根據記載，一幅自畫像不

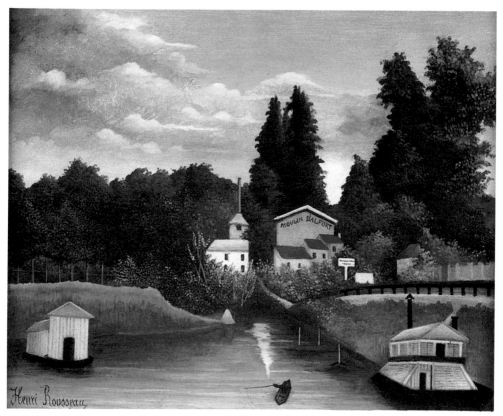

阿爾佛特的磨坊　1905年前　36.8×44.5cm　私人收藏

過三百法郎，一張有猴子的墨西哥風景畫，價值也不過一百
法郎。

　　大約從一九〇七年開始，盧梭開始自己主持一些聚會，
他喜歡用各種名義，把朋友或學生或地方上的商人聚在一
起。在這些星期六的聚會裡，盧梭總是先發出正式邀請函，
又把家中收拾乾淨，再舖上用三張畫作換來的便宜地毯，在
桌上放滿酒，自己則於襟上插著薔薇花，像個接待員般招呼
客人。通常聚會中都有節目表演，來的客人就這樣一個帶著

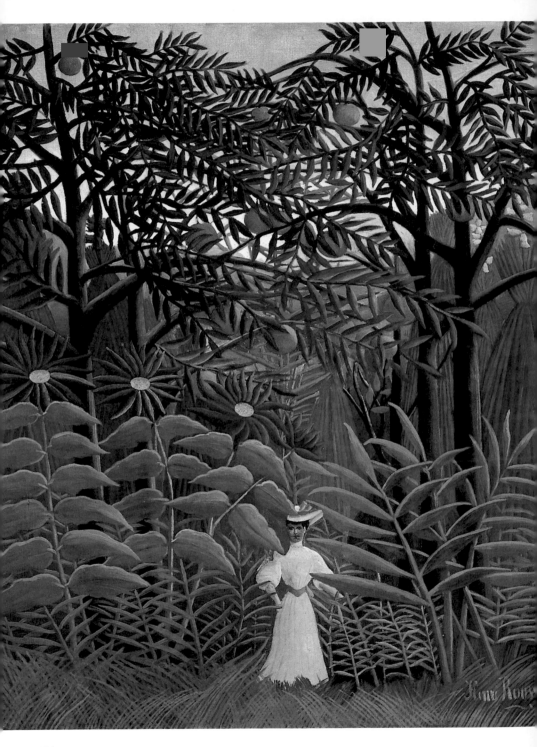

玫瑰色蠟燭　1905～1908年　油畫畫布　16.2×22.2cm　華盛頓菲利普藏
在異國景致的森林中散步的女子　1905年　油畫畫布　99.9×80.7cm　巴恩斯收藏館藏
（左頁圖）

　　一個而越來越多。很快的，巴黎的文人和藝術家都出現了，
開始時只有阿波里奈爾、德洛涅，後來畢卡索、甫拉曼克、
布朗庫西、羅蘭姍，來自紐約的美國年輕畫家馬克思・韋伯
（Max Weber）也都來了，勃拉克還帶著他的手風琴前來
助興。爲什麼這些平均年齡比盧梭小了三十歲的年輕人會願
意前來呢？有些人也許是爲了湊熱鬧，或者因爲野心想要藉
此和社會名流人士交識，但是主要的原因仍是盧梭永遠年輕
的心和他作品中所顯露出最認真、樸實的心靈。
　　一九〇八年是盧梭最風光的一年。雖然德國畫商奧狄，

餓獅　1905年　油畫畫布　201.5×301.5cm
私人收藏

也是第一個替盧梭寫專書的人，曾經爲他籌辦第一次個展，
結果因爲疏忽，忘記在請柬上印上地址，而使畫展開幕時無
人出現，而秋季沙龍更拒絕了他的作品〈老裘里的二輪馬　圖見 120 頁
車〉。不過這一年畢卡索以五法郎向一位二手畫商買下盧梭
一八九五年作品〈一個女人的肖像〉，成爲他早期收藏的作　圖見 41 頁
品，而且一直十分珍愛。

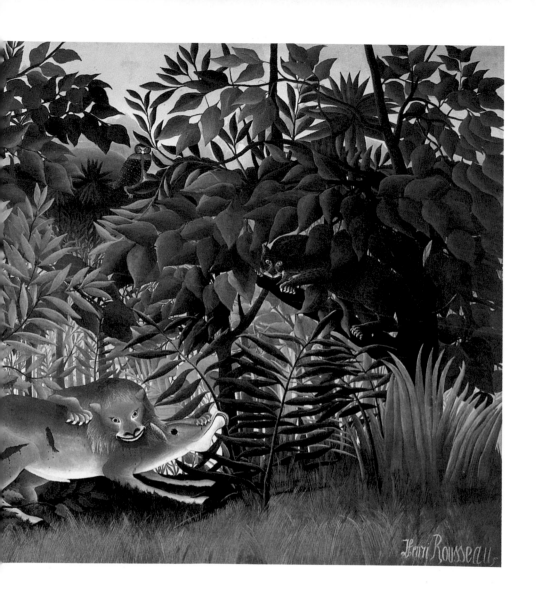

　　〈一個女人的肖像〉可能是幅真正的寫生肖像畫，雖然也
可能根據照片而畫。人物的臉及手均十分個性化，我們可以
看到一些精心的細節，如特別彎曲的小拇指。有人推測畫中
人物是盧梭晚年深愛的波蘭女人，也就是在〈夢幻〉中出現的
同一位女人。一旁下垂的窗帘看起來有些笨拙，背景的山及
陽台可能也是取自照片中背景。整個畫面完全沒有任何顏色

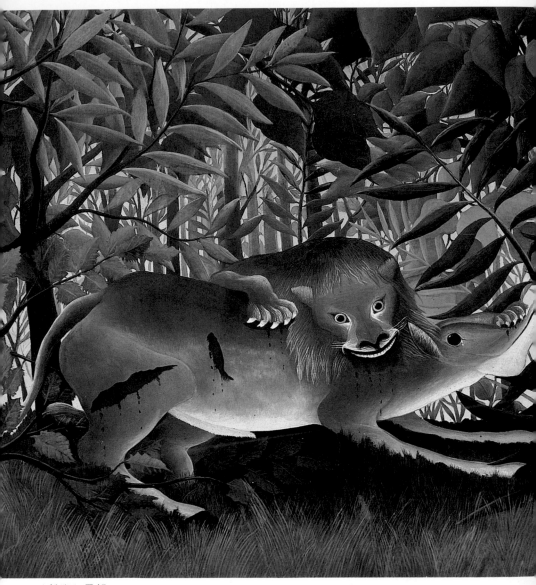

〈餓獅〉局部

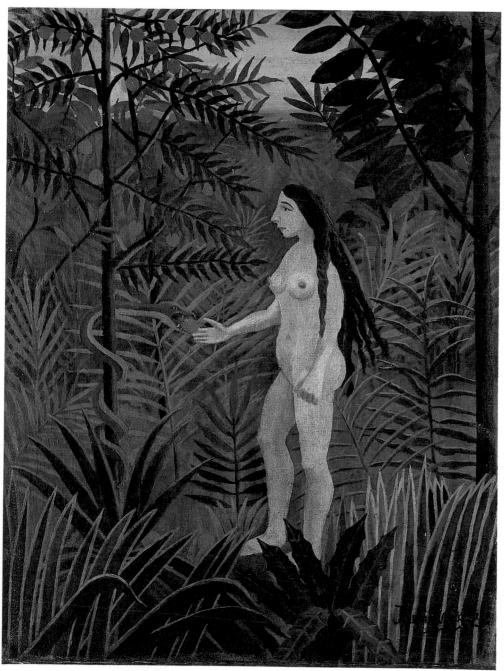

夏娃　1905～1907年　油畫畫布　61×46cm　德國漢堡美術館藏

龐特瓦茲的風景　1906年　油畫畫布　40×33cm　美國華茲渥斯美術館藏
〈龐特瓦茲的風景〉局部（右頁圖）

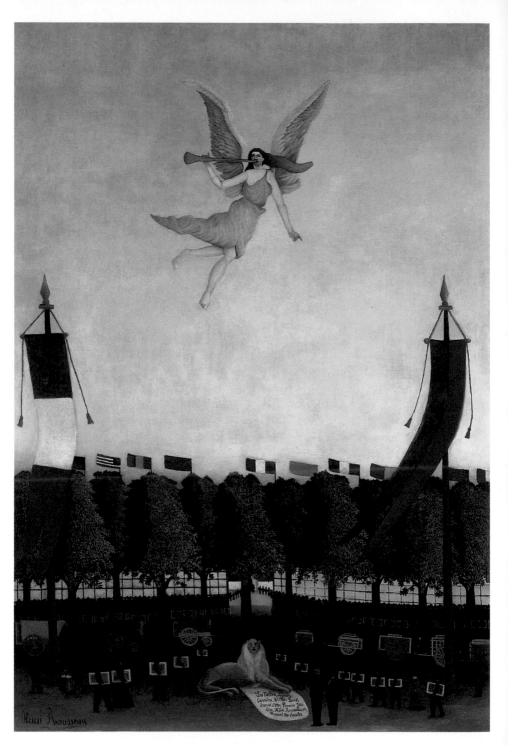

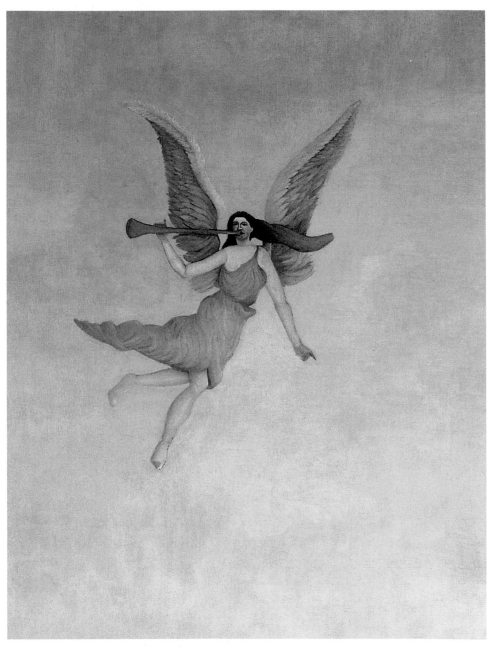

第二十二屆自由邀請畫家參加的獨立協會沙龍展　1906年　油畫畫布　175×181cm
日本東京國立現代博物館藏 （左頁圖）

（本頁上圖為局部圖）

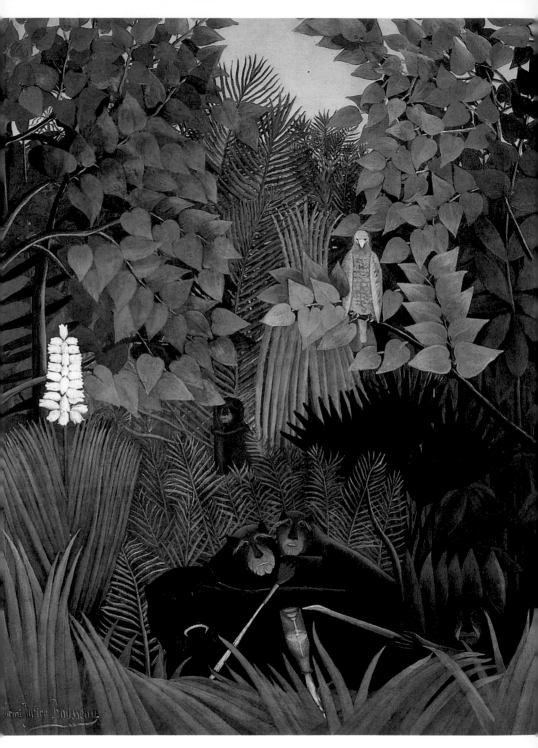

的濃淡或深度感。最奇怪的是代替以往模特兒用來倚附身體的桌子，變成一枝頭向下的樹枝，有可能是盧梭極力想要打破陳舊傳統的證明。一旁的紫羅蘭，經常出現在盧梭的畫作中，永遠都被畫得精緻仔細，是在他畫中少數可以辨認，真有其物且畫的最像的植物。在他嚴肅的畫面中，唯一可以被註解爲幻想的是一隻飛向模特兒的鳥。

畢卡索於一九○一年首次來到巴黎時，可能就已經看見盧梭的作品，而且十分欣賞。除了〈一個女人的肖像〉外，他

圖見 57-58 頁

還曾買下盧梭一九○○到一九○三年間的作品〈畫家自畫像〉及〈盧梭的第二個妻子畫像〉，這兩幅一直被認爲是一對的作品，直到一九七八年才被羅浮宮收藏。畫中的兩人都不年輕，也沒有任何裝飾或象徵，兩畫中唯一不同的背景只是小心被放在一邊的燈。兩畫均色彩明亮，以厚塗法，但有精細的色調差異，尤其妻子的那張，似乎塗的更厚也更用心。如果將兩畫放在一起看，我們可以讀出畫家巧妙放入的感情，一種屬於平靜家庭的快樂。有批評家認爲此畫接近印象派手法，也有人以爲此畫能讓人想起高更或先知派（那比士派）的畫法。

畢卡索在這一年爲盧梭籌辦了令人眼花撩亂的宴會——盧梭之夜，這個正式的宴會在畢卡索的畫室中舉行，所有的名人都來了，如阿波里奈爾、勃拉克、羅蘭姍等。盧梭用小提琴演奏自己所寫的華爾滋舞曲「克萊門絲」，阿波里奈爾則爲他寫下著名詩作：

盧梭啊，還記得嗎？

你筆下的異國景致，描繪著世界、木瓜、叢林、大啖血紅西瓜的猿猴和遭狙擊的金色帝王。

正是你在墨西哥的所見所聞吧！

一如往昔，艷陽點綴在香蕉樹梢。

快樂的小丑　1906年　油畫畫布　145.8×113.4cm　美國費城美術館藏（左頁圖）

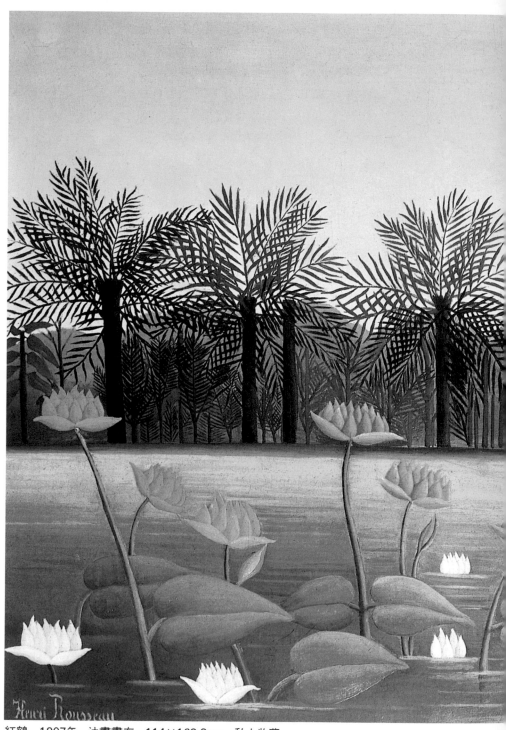

紅鶴　1907年　油畫畫布　114×163.3cm　私人收藏

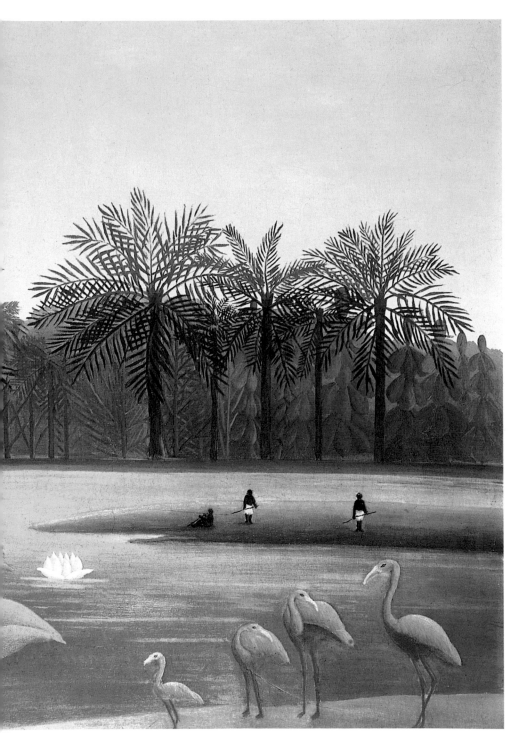

外國統治者代表前來爲共和
國歡呼是和平象徵
1907年　油畫畫布
130×161cm
巴黎羅浮宮藏

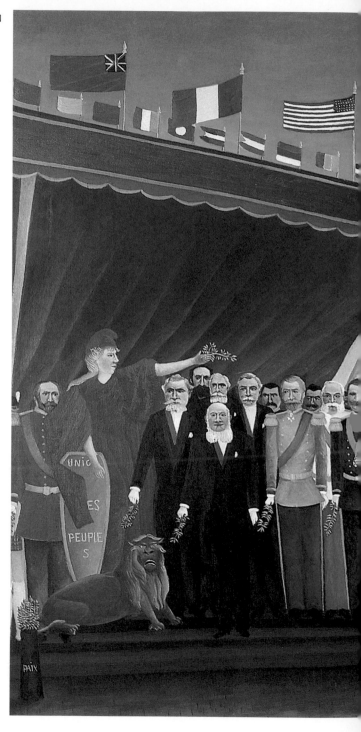

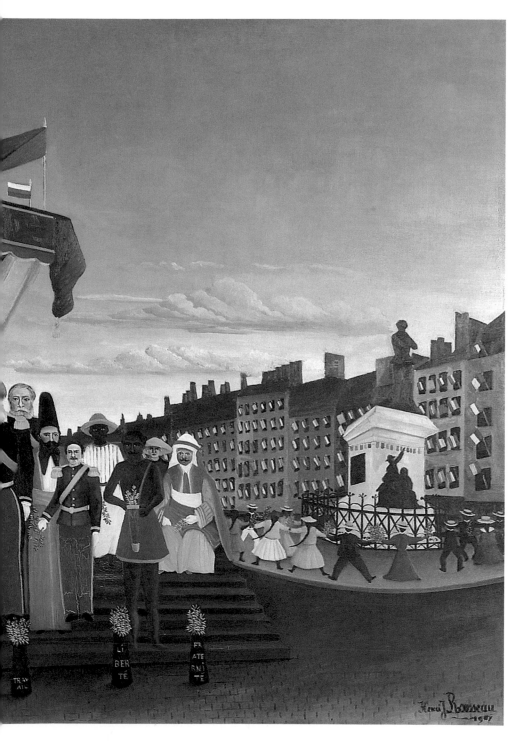

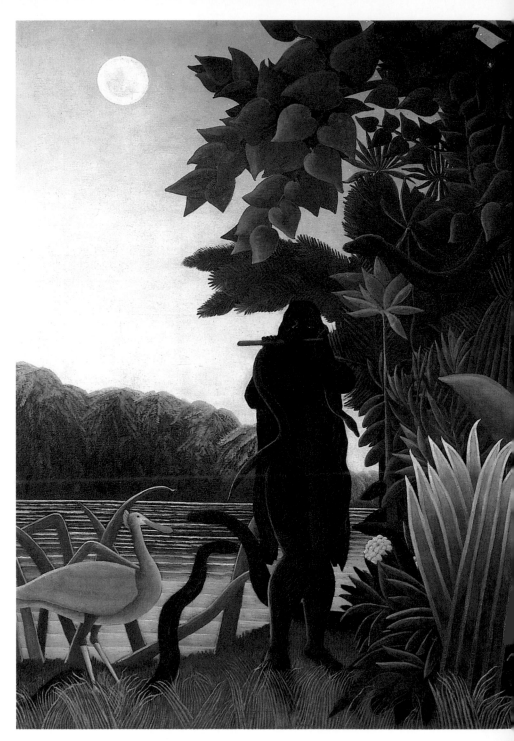

弄蛇女　1907年　油畫畫布　169×189cm
巴黎奧賽美術館藏

　　人們開始真正讚賞他的作品，而且想要多瞭解他一些，
當然買他畫的人也開始越來越多。當美國年輕畫家馬克思・
韋伯，這個被盧梭稱爲「美國人」的好友，於一九〇八年十
二月離開巴黎時，盧梭特地爲他畫了幅〈向韋伯先生送行致
敬〉，並且送了他一些速寫作品，而韋伯則傾囊買下盧梭的

獅子的饗宴　1907年　油畫畫布　113.7×160cm
紐約大都會美術館藏

作品。一九一○年他在紐約的史丹格爾茲畫廊（Alfred
Stieglitz）爲盧梭舉行個人展，也使得美國和德國在帶領及
欣賞盧梭的作品風氣上，從此展開持續了多年的競爭與較
量。

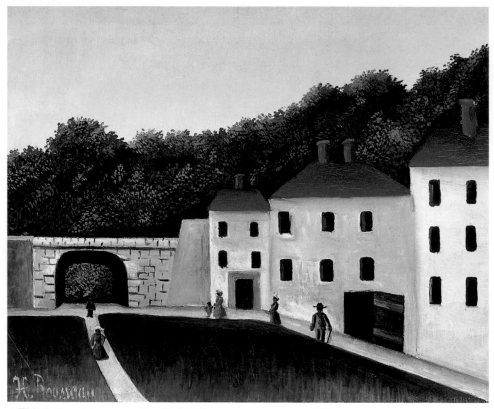

公園散步者　1907～1908年　油畫畫布　46×55cm　巴黎橘園美術館藏

生命中再度遭受的波折

　　其實就在「盧梭之夜」舉行的前幾個月，盧梭因爲僞造
文書及侵占公款被提起公訴而假釋在家等待審判，而且被人
發現毫無辯論餘地的犯罪證據。

　　路易士・沙瓦吉特（Louis Sauvaget）是盧梭在市立交
響樂團中認識的朋友，也是法國巴黎銀行梅可斯分行行員，
其實早在一九〇三年就已非法侵占公款。盧梭在不知情狀況
下，被其說服以假名在巴黎銀行另一分行開戶，而且同意以

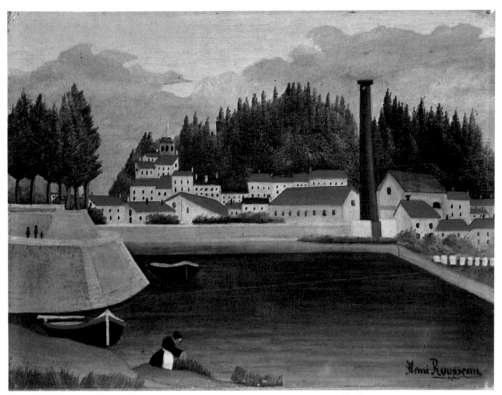

工廠邊的村落　1907～1908年　油畫畫布　32.4×40.6cm　私人收藏

假證件爲其轉帳提錢，並且得到一千元法郎的好處。盧梭似
乎完全不知道自己在做什麼，以爲那只是對一個朋友表示慈
悲寬大而已。東窗事發後，沙瓦吉特坦承一切責任，盧梭仍
然在一九○七年十二月被關入監獄好幾個星期，他四處寫信
求救表示自己的無辜。一九○九年一月當案子開審時，辯護
律師提出二份文件證明盧梭「天眞」的個性，一爲他的筆記
本剪報，上面的精采註記博得不少陪審員的笑聲；另一份證
明則爲他的熱帶叢林作品，畫面上的猴子和發光的橘子再度

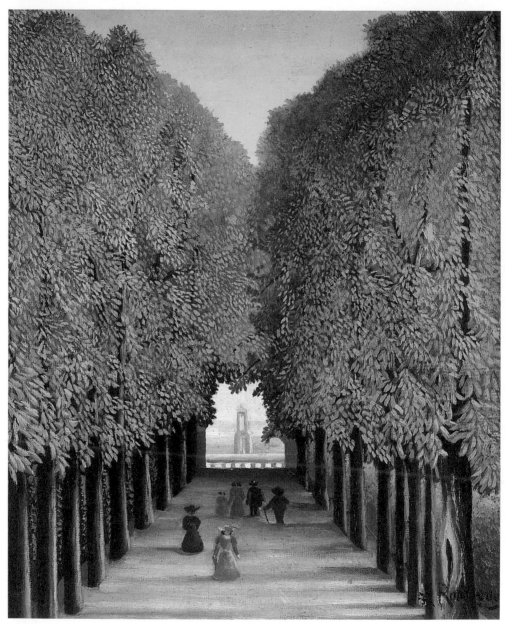

聖克勞德公園的林蔭大道　1907～1908年　油畫畫布　46.2×37.6cm
德國法蘭克福斯塔第斯吉畫廊藏

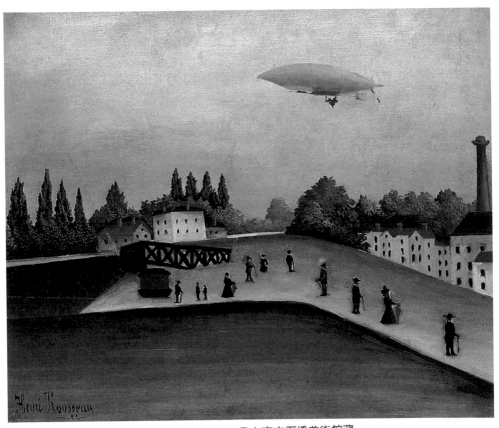

艾薇碼頭　1908年　油畫畫布　46×55cm　日本東京石橋美術館藏

使陪審員發出會心的微笑。律師告訴陪審團員說：「今天早上，盧梭告訴我，如果他被定罪，那不只對他的不公平，也是對藝術的不幸。」陪審團終於決定把盧梭還給了藝術，饒恕了這個特別的人物。

　　和其他生命中的不幸事件一樣，盧梭很少提及這次的審判，也許他真的弄不清楚自己對朋友的示好為什麼是一種犯罪行為，不過，幸好這些都未影響他作畫。

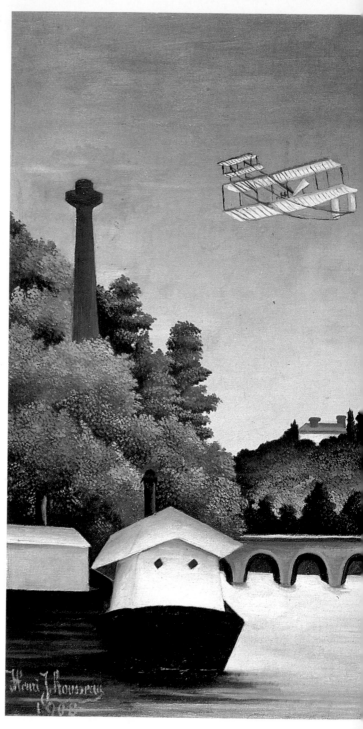

漁夫和雙對翼機　1908年　油畫畫布　46×55cm　巴黎橘園美術館藏

自由的心靈・詩般的感情

　　一九〇八年作品〈足球員〉可以證明六十四歲的他，在選 圖見 104 頁
擇畫題及技法表現上似具有極前進及自由的心靈。〈足球員〉
是他唯一畫中人物具有動作的作品。其實畫題的足球是橄欖
球，那時剛在法國流行，一九〇八年，法國及英國的橄欖球
隊才第一次在巴黎交鋒。盧梭仍用相當大的想像空間去畫這
個流行的時事，不可能只有四位人數的球員，看起來像跳芭

馬拉可夫風光　1908年　油畫畫布　46×55cm　瑞士私人藏

蕾舞的動作，還有別出心裁把當時球員的運動衫及襪子顏色
相對換的服飾。

　　一九〇九年，六十五歲的盧梭，瘋狂愛上五十五歲的寡
婦，她是巴黎一家百貨公司售貨員，盧梭寫了許多熱情洋溢
的信，並且向她求婚，結果被拒絕。沒有朋友能安慰他的沮
喪、寂寞與苦悶，只有瘋狂作畫。〈啓發詩人靈感的繆斯〉就

圖見 118-119 頁

馬拉可夫風光習作　1908年　油畫畫布　19×28cm　私人收藏

完成於這一年，這張肖像風景作品，也是盧梭與阿波里奈爾
間的友誼象徵。

　　其實透過傑瑞而認識盧梭的阿波里奈爾，首次提到其作
品的評論並無過分誇讚，但後來卻改變了論調，對他稱讚有
加。盧梭一共畫了二張同樣主題的作品，其中第一幅作品現
存於莫斯科普希金美術館。阿波里奈爾回憶道：「一九〇八
年八月十日，盧梭和我定下畫像時間，但是一直延期，因為
他說，為了畫中背景，他忙著到盧森堡公園去找尋，但是一
直找不到什麼充滿詩意的角落。羅蘭姍根本懶得到他的畫室
去，一九〇八年十二月七日，盧梭還寫信給我，表示自己仍
在等待美麗的繆斯至少光臨一次為他權充模特兒」。

　　就像盧梭的每一張作品一樣，他把兩人放在真實與假想

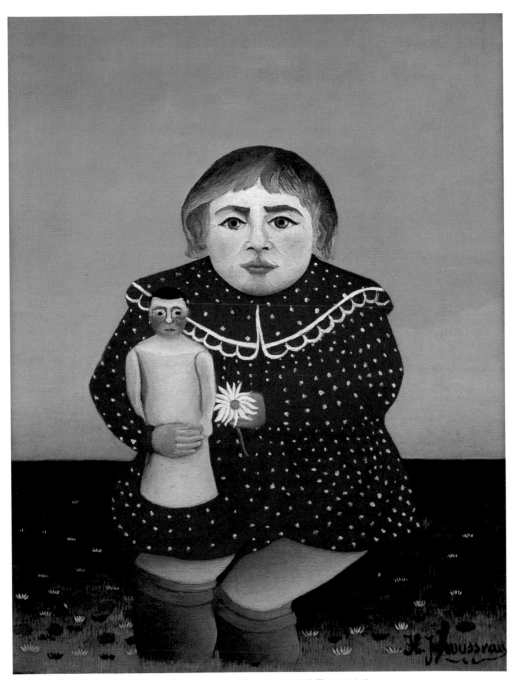

抱洋娃娃的小孩　1908年　油畫畫布　67×52cm　巴黎橘園美術館藏

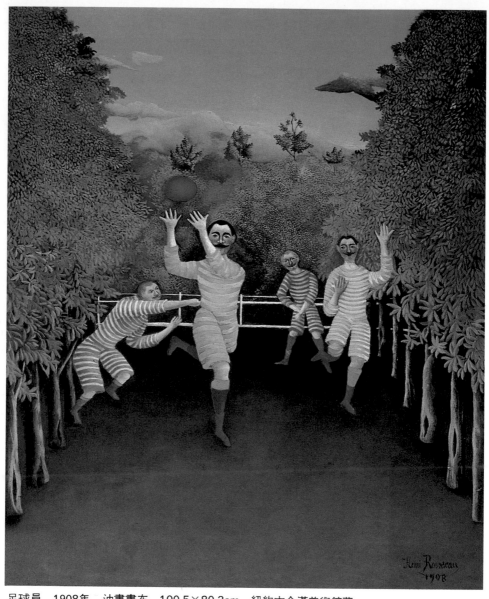

足球員　1908年　油畫畫布　100.5×80.3cm　紐約古今漢美術館藏
〈足球員〉局部　（右頁圖）

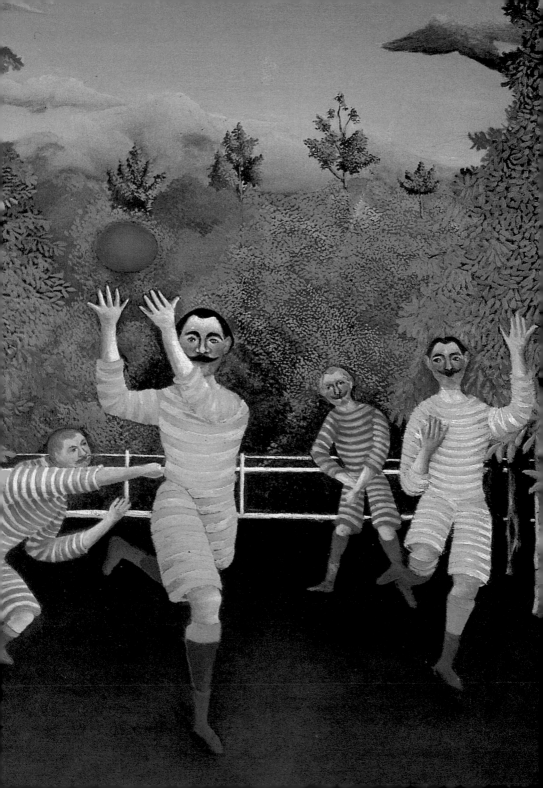

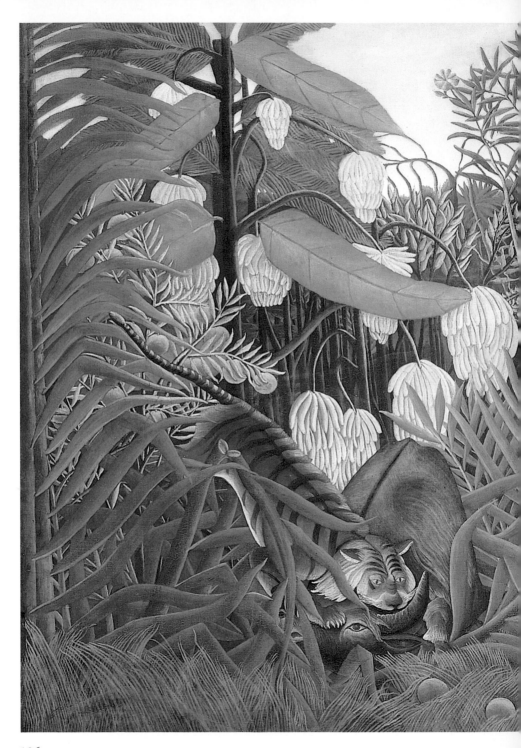

叢林中偷襲水牛的老虎　1908年　油畫畫布
172×191.5cm　美國克里夫蘭美術館藏

戰勝水牛的老虎　1908～1909年
油畫畫布　46×55cm
聖彼得堡艾米塔吉博物館藏

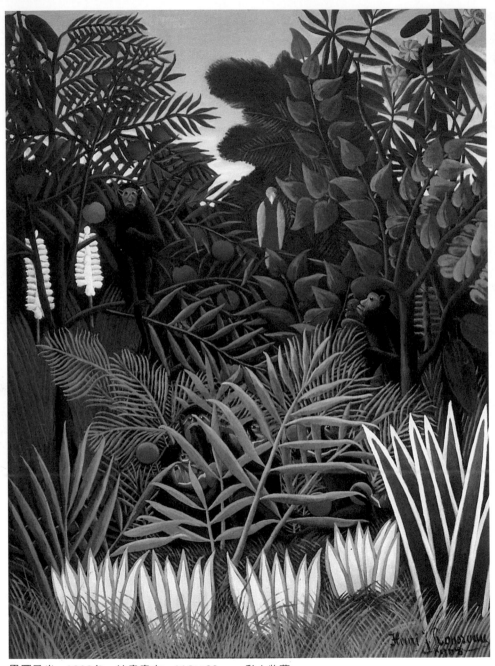

異國風光　1908年　油畫畫布　116×89cm　私人收藏

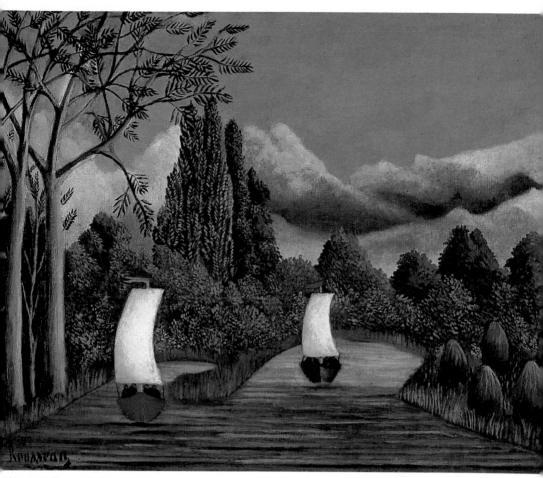

奧伊斯河岸　1908年　油畫畫布　46.2×56cm　美國麻省羅珊普頓史密斯大學美術館藏

掺和的植物中，羅蘭姍的頸間有畫家最愛畫的紫羅蘭花環，
手向上舉的姿態，顯示高人一等的地位，阿波里奈爾則看起
來溫文儒雅又令人尊敬。不過當高貴又苗條的羅蘭姍看見畫
家筆下所詮釋的肥胖如雕像般造型時，曾大加抗議，但是盧
梭表示，爲了反映阿波里奈爾的偉大詩人形象，所以他需要
一位胖繆斯。

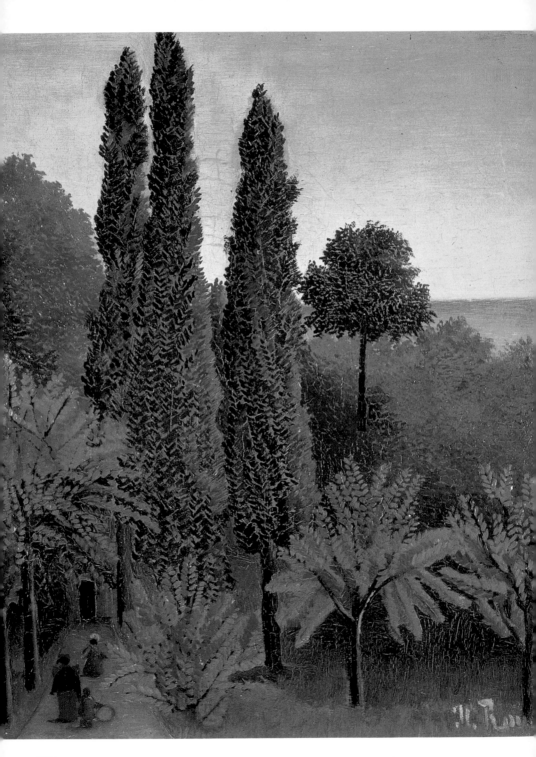

這幅畫的畫價一直沒談妥，直到獨立畫展前四天，盧梭才下決心委婉的向阿波里奈爾索取三百法郎，不過後來仍被伏勒爾買去又轉手賣給俄國收藏家。一九〇九年五月三十一日，盧梭又向阿波里奈爾提到第二幅作品。二幅作品的尺寸不同，主角人物都是同樣的兩人，不過第一幅似乎更加強調了繆斯，兩張畫的背景植物也完全不相同，有一張盧梭在畫室中的照片，顯示第二幅作品是先畫植物後再畫人物的。

　　我們也許會覺得盧梭實在是個很奇怪的人，但是他並非心胸狹窄，大概還是因爲經濟生活一直太差，才會再三向阿波里奈爾索取畫價吧！

　　一九〇九年，他也完成了他最大膽、最出色的作品〈夢幻〉。這幅作品是僅次於〈餓獅〉的最大件作品。在一九一〇年獨立沙龍展的小冊上是如此寫著：

　　　陷入溫柔的夢鄉中，

　　　雅薇吉哈做了一個夢，

　　　聽見風笛的聲音，

　　　由一位慈悲的魔術師所演奏，

　　　當月光瀉下，在花上，在綠樹上，

　　　野蛇也在傾聽，音樂美麗的節奏。

　　盧梭自己也曾寫信給友人：「躺在沙發上的女人，正夢見自己被送入森林之中，並且聽見令人著迷的樂聲。」畫中的裸體女人並非真的身在叢林，只是在家中做夢而已，就像盧梭一樣，從未到過異國，總在畫室中夢見遙遠的熱帶風光。盧梭很少嘗試畫裸體。（〈夏娃〉和〈伊甸園〉中的夏娃，身體輪廓均十分粗糙。）另外，他另一幅與夢有關的作品〈睡眠中的吉普賽人〉，也是以女人入畫。

圖見 79 頁

散步　1908年　油畫畫布　46.9×38cm　東京世田谷美術館藏　（左頁圖）

靜物，異國之果　1908年
油畫畫布　65×81cm
美國保羅‧梅倫藏

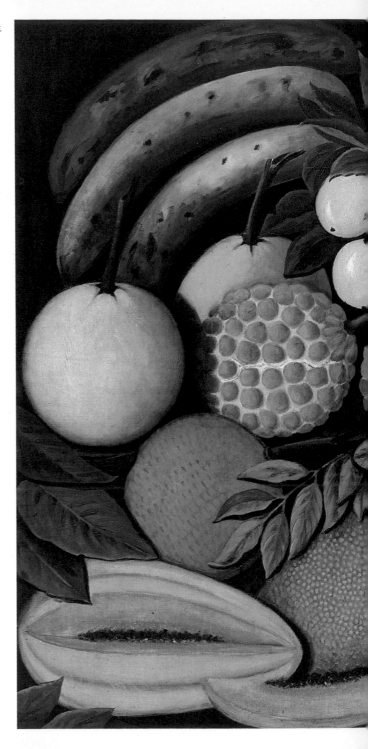

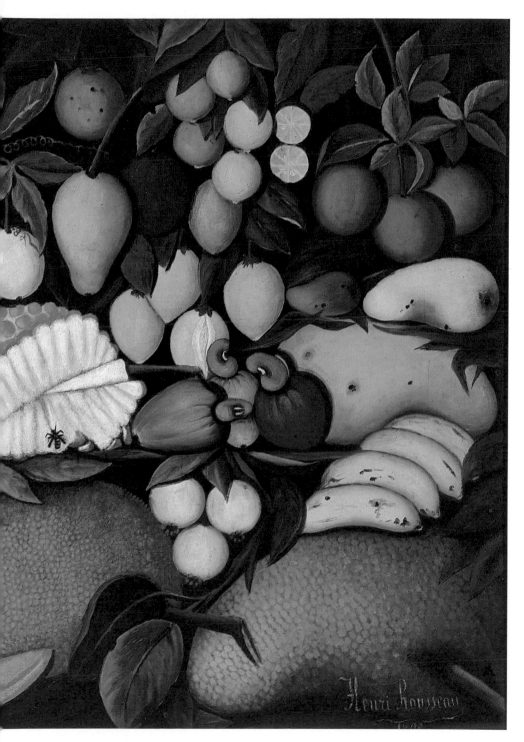

阿斯特里茲橋風光習作　1908～1909年　油畫硬紙板　私人收藏（未簽名）

　　有人説畫中主角雅薇吉哈（Yadwigh）是盧梭替夢中
情人，心愛波蘭女人所取的名字。盧梭替她安排了一個和其
他叢林作品完全不同的森林，不但有人居住，而且從來沒有
一幅作品中有那麼多「人」。長笛吹奏者被公獅和母獅所包
圍，還有蛇、象、二隻鳥、一隻猴子，也許是被音樂所迷
惑，在大溪地的歐爾菲（Tahitian Orpheus，相傳爲豎琴名

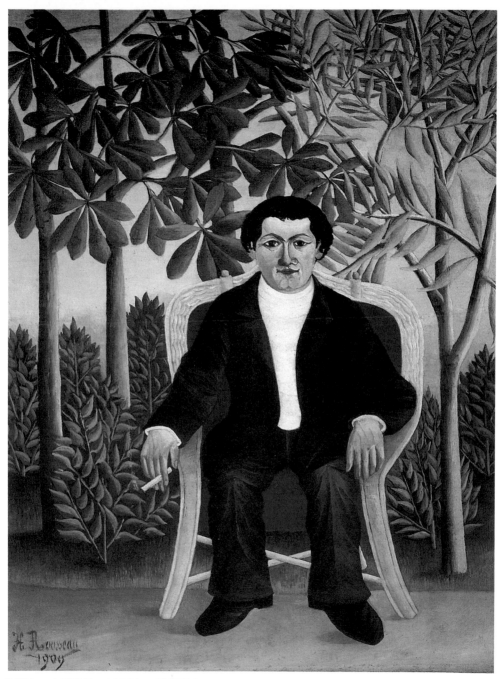

約瑟夫 · 布門畫像　1909年　油畫畫布　116×89cm　私人收藏

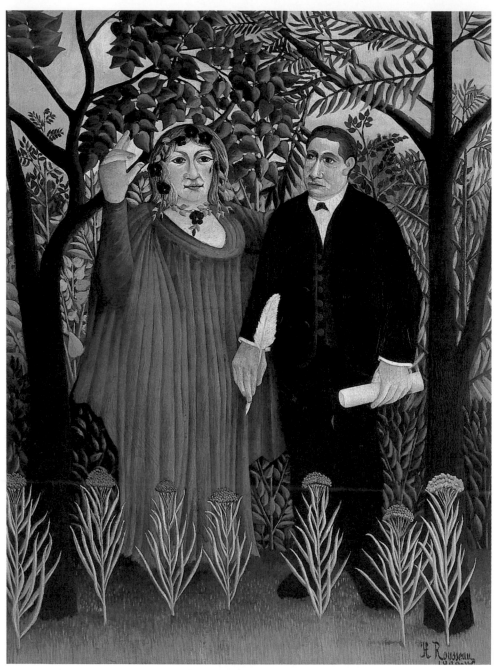

啟發詩人靈感的繆斯　1908～1909年　油畫畫布　131×97cm　莫斯科普希金美術館藏
啟發詩人靈感的繆斯　1909年　油畫畫布　146×97cm　瑞士巴塞爾美術館藏　（右頁圖）

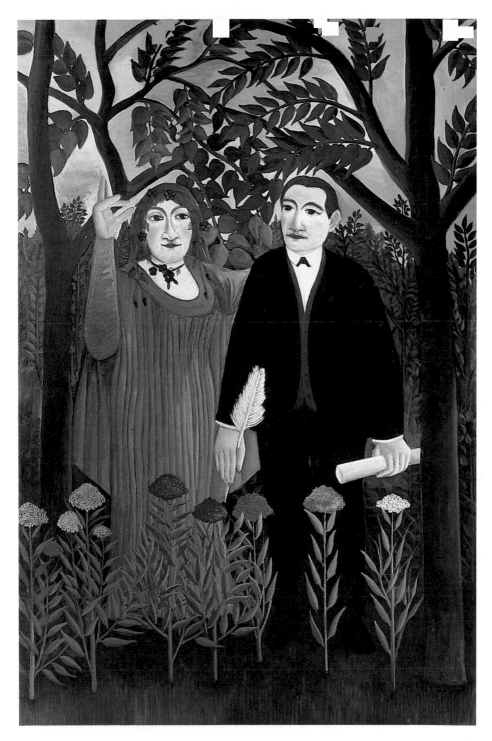

119

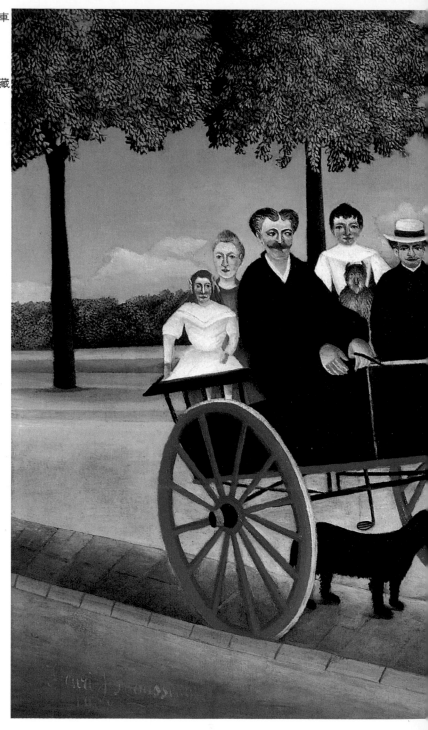

老裴里的二輪馬車
1908年
油畫畫布
97×129cm
巴黎橘園美術館藏

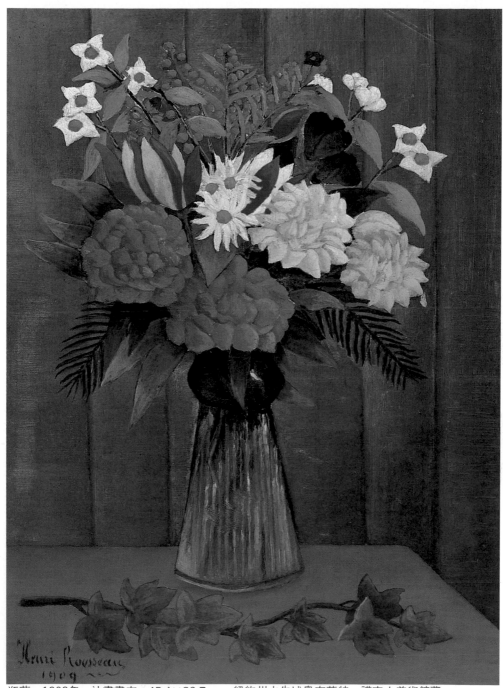

瓶花　1909年　油畫畫布　45.4×32.7cm　紐約州水牛城奧布萊特・諾克士美術館藏
〈老裘里的二輪馬車〉局部　（左頁圖）

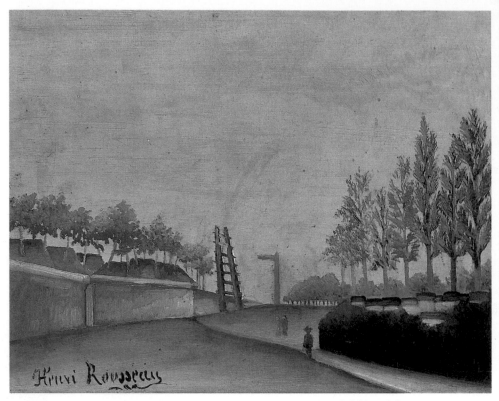

眺望邊城要塞　1909年　油畫畫布　31×41cm　聖彼得堡艾米塔吉博物館藏

手，琴聲能感動動物。）操縱下，人和動物在森林中形成一個和平的夢想王國。另外，畫中的花均很大，而且以橫切面露出花心細部，盧梭畫出月光下的世界，植物的安排也不像以前如牆般排列，而代之以層次的表現。向盧梭訂下此畫，也是第一個擁有者的伏勒爾曾經問盧梭：「你怎麼能在如此濃密的林中表現出空間感？」盧梭回答說：「那是由觀察自然而來」。

　　一九一○年時，盧梭已有相當名氣，阿波里奈爾曾以為：「亨利·盧梭並非屬於沈思默想型的畫家，他常根據自

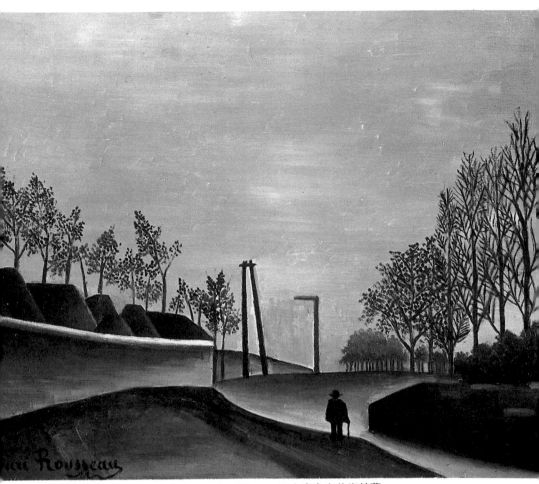

眺望邊城要塞　1909年　油畫畫布　45.8×55cm　日本廣島市美術館藏

己獨特的看法而一鼓作氣的畫下心中想法，因爲他深知，在
藝術上，只要是真誠、不虛僞的想法，都是合法，而且可以
被承認的。」

　　躺椅、裸體女人、月亮、鳥、野獸和花，不論顏色或形
狀都來自他的幻想，沒有什麼邏輯可言，是他心中所想，純
屬藝術的。……他一方面追隨現代繪畫的流行趨勢，那就是

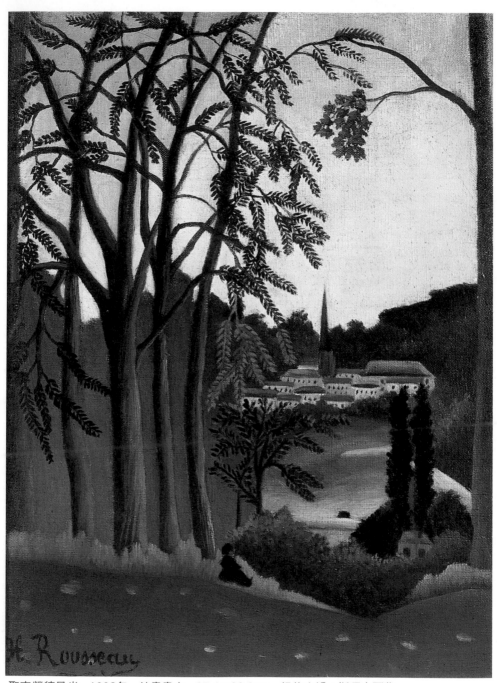

聖克勞德風光　1909年　油畫畫布　37.4×29.6cm　紐約山姆・斯拜吉爾藏

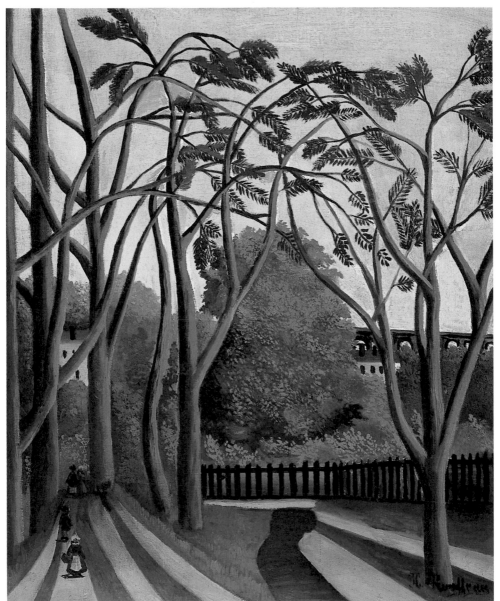

比佛靠近比西翠的堤岸：春天　1909年　油畫畫布　54.6×45.7cm　紐約大都會美術館藏

從亨利四世碼頭看聖路易風光習作　1909年　油畫硬紙板　21.9×28.2m　私人收藏

永遠要努力除去藝術範圍中任何邏輯的要素，藉著顏色、線條，個人主觀以得到全然詩意的狂喜與滿足。如果你只以為這幅作品不過只是幻夢而已，不妨看看它的獨特構圖及顏色，以及已經十分明顯，畫家所要表現的詩般的感情。

風景畫、肖像畫、叢林畫

　　一般而言，盧梭的作品主要都是以下面幾種形式出現：風景畫、人物肖像畫，以及從最早期的〈驚奇！〉直到最後的〈夢幻〉，那最具代表性的異國風味叢林畫作品。

　　盧梭留下來的靜物畫作品最多不會超過十件，其中多半

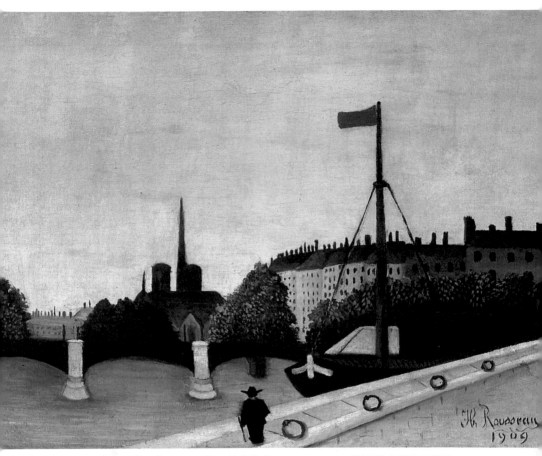

從亨利四世碼頭看聖路易風光　1909年　油畫畫布　33×41cm　美國華盛頓菲利普藏

年代不詳，而且只有三件曾經參加過獨立沙龍展。他的靜物
畫題材也只限於瓶花或籃中之花，那也是當時畫壇最流行的
靜物畫題材。現存倫敦泰特畫廊，一八九五到一九〇〇年間
的作品〈瓶花〉；盧梭把他一向畫得最逼真，也最用心的紫羅
蘭，安排在中軸，以其濃密的花、葉相互襯托出包圍在四
周，顏色較淡，排列也較疏的其他花朵，看起來有點像密林
中探頭而出柔軟又毛絨絨的小動物。另外一幅一九〇九年的
作品〈瓶花〉，裝飾性濃厚，瓶前一束可能具有某種象徵意味

圖見 43 頁

盧森堡花園　1909年　油畫畫布
33×41cm
聖彼得堡艾米塔吉博物館藏

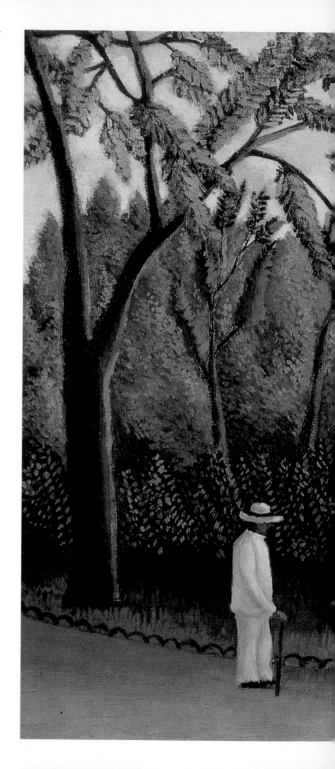

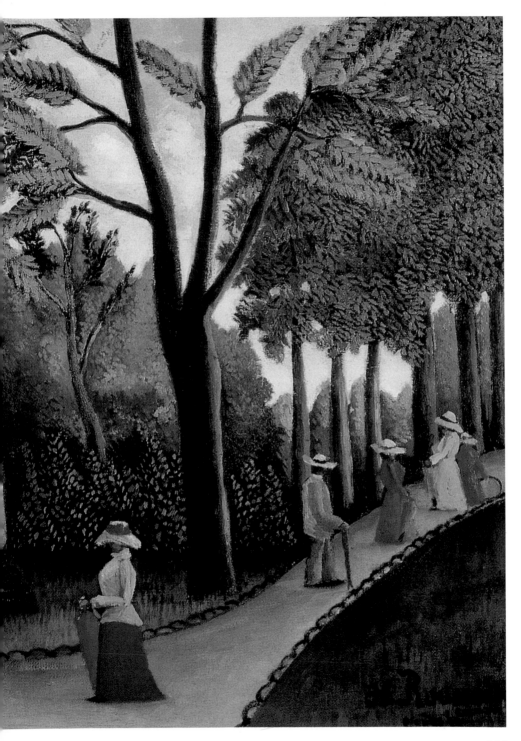

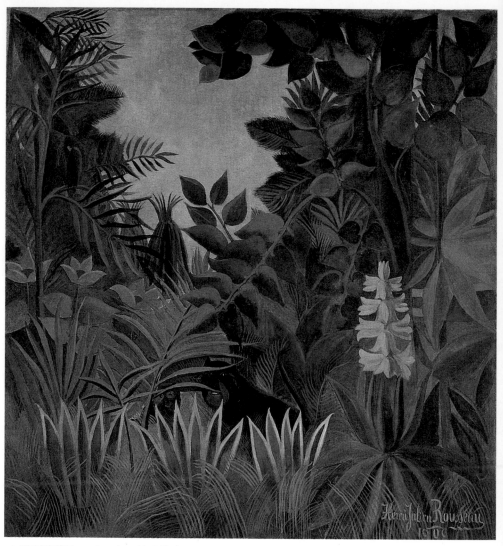

赤道下的叢林　1909年　油畫畫布　140.4×129.6cm　華盛頓國立美術館藏

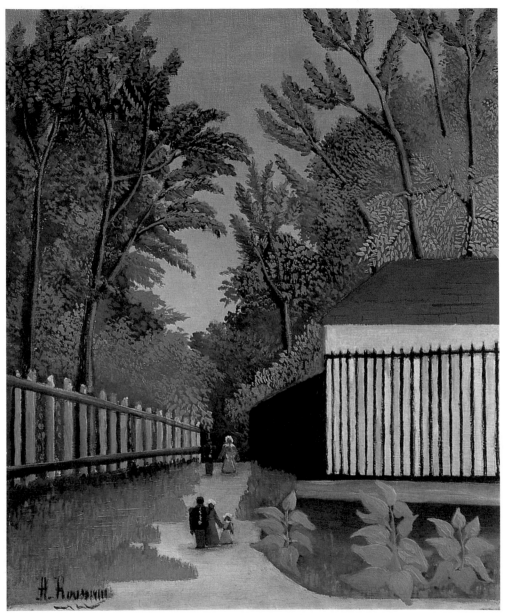

公園裡散步的人　1909年　油畫畫布　46×38cm　莫斯科普希金美術館藏

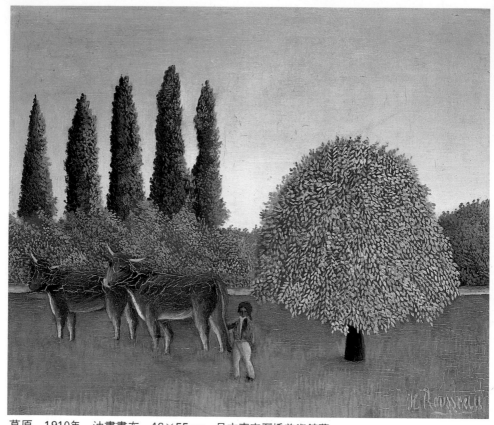

草原　1910年　油畫畫布　46×55cm　日本東京石橋美術館藏

的常春藤，也曾出現在其他靜物畫中。總結看來，盧梭靜物畫中的花，不如其叢林畫中的花那樣具有強化的感覺，多半比較傳統，裝飾性意味濃厚，色彩十分豐富，而且每張畫中花的種類均不相同。

　　如果盧梭的叢林畫作品中，常有讓人意想不到的「風景」出現，述說著戰爭、矛盾或者衝突，那麼他的風景畫中抒寫的則是平和與寧靜，不論其中有沒有悠悠散步者，或閒逛者，都呈現出一片詩樣的情懷。早期一八九○年作品〈河

圖見 23 頁

圖見 29 頁

岸〉，構圖與一八九二年作品〈葛瑞尼爾橋風光〉相同，畫家並未採用傳統的透視畫法，是藉著前景與後景連續靈巧展開的平行線，成功的表示了景深，而紅瓦、煙囪、樹、漁夫、船、及屋頂上綠蔭都寫出了平靜的巴黎市郊。一八九六到九

圖見 49 頁

七年間的作品〈採石工〉則讓我們看見人與自然間的和諧。小而老實，穿著黑衣、拿著陽傘、戴著寬邊帽，被放在正中央的人物，也是盧梭風景畫中經常存在的人物。盧梭常把自己放入畫中，藉著這些「小」人，畫出畫中人物所看見的自然景色。另外，此畫中前景被四處散點的紅、白花，讓人想起印象派畫家，如莫內的作品。

由於缺乏正統繪畫技巧訓練，畫家必須藉由不同景物來

圖見 73 頁

表示景深，在〈阿爾佛特的磨坊〉中，紅屋的斜頂及中間漸行漸遠的彎曲小徑就是景深的最好說明，而替畫面帶來生動感的大片深淺層次綠葉，顯然受到巴比松畫家的影響。

圖見 95 頁

一九〇七到〇八年間的作品〈工廠邊的村落〉讓人想起哥德式的插圖和繪畫，是鄉村也是城市風光，一個呈現瞬間為永恆，快樂、和諧，人類生存的自然世界。這幅作品使我們不自覺的想起秀拉。在此畫中，盧梭以近乎嚴格的幾何形狀來構圖，平行及垂直線形成精確的長方形角度，又以短斜線及成串曲線來作變化。從技法上來看，秀拉的小心點描及盧梭的精緻細塗看似完全不同，其實卻一樣忠誠、精準而且易讀。兩人均追求如畫般的風景，尋找詩般的共鳴，把每日司空見慣的風景轉換成滯留的永恆。秀拉以極端的科學性理論，運用在構圖比例上，或讓觀者視覺自行完成調合的效果；盧梭則頑固的以一種類似工匠的技巧，來追求內心世界的表現；看起來一個是非常不藝術的獨斷，一個則是完全的藝術，好像南轅北轍，但是高更說的好：「藝術的真諦是『理性的』，也是『原始的』，是用藝術家的心靈和大自然來進行，和詩具有同樣的效果」。

秀拉比盧梭小了十五歲，卻死得比他早（一八九一

異國風光　1910年
油畫畫布　130×162cm
美國帕沙第納諾頓・賽門
基金會藏

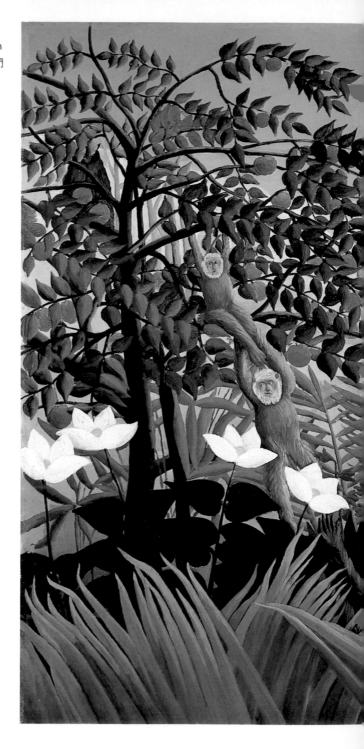

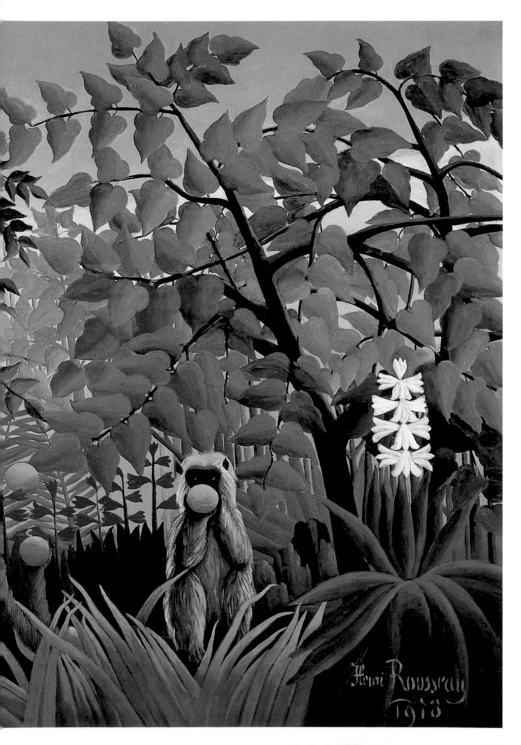

有猴子的熱帶森林　1910年
油畫畫布　129.5×162.6cm
華盛頓國立美術館藏

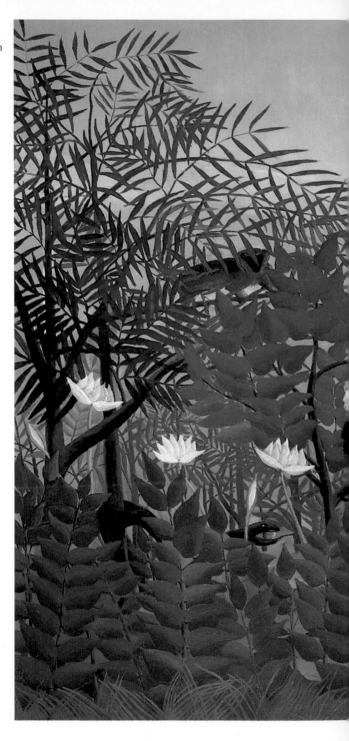

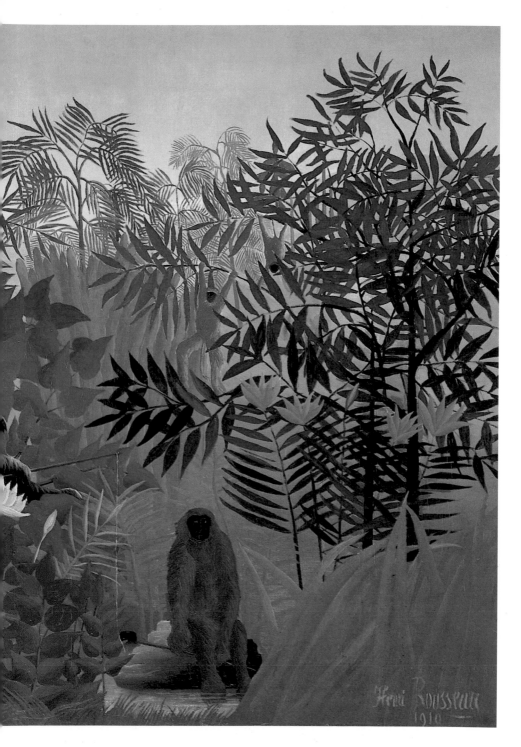

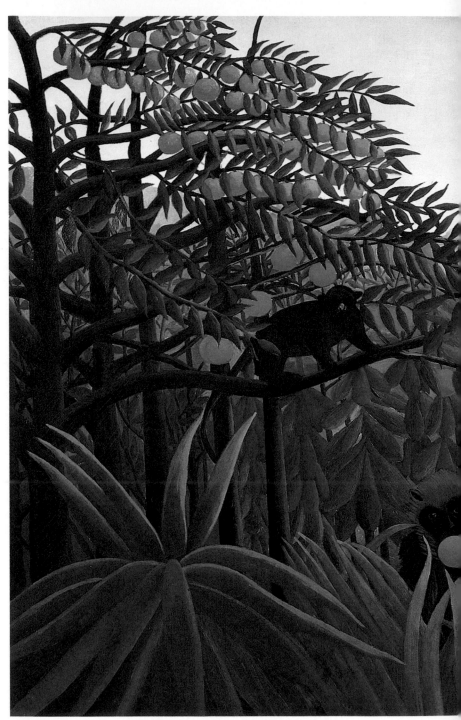

處女林之猿　1910年　油畫畫布　114×162cm　東京私人藏

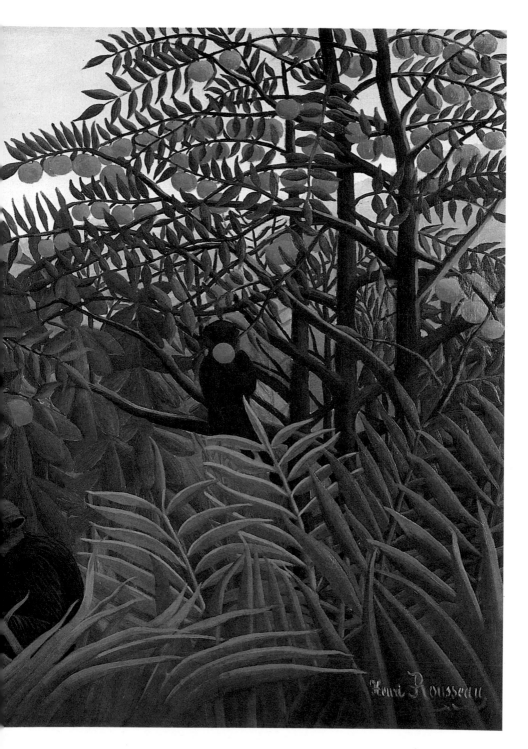

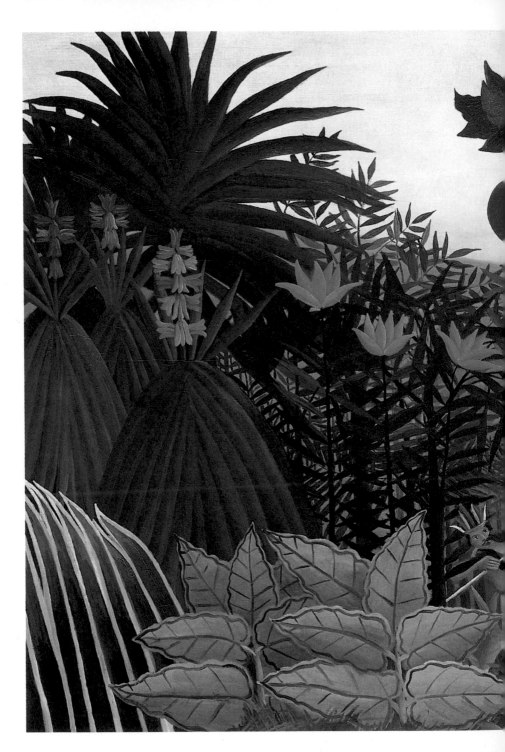

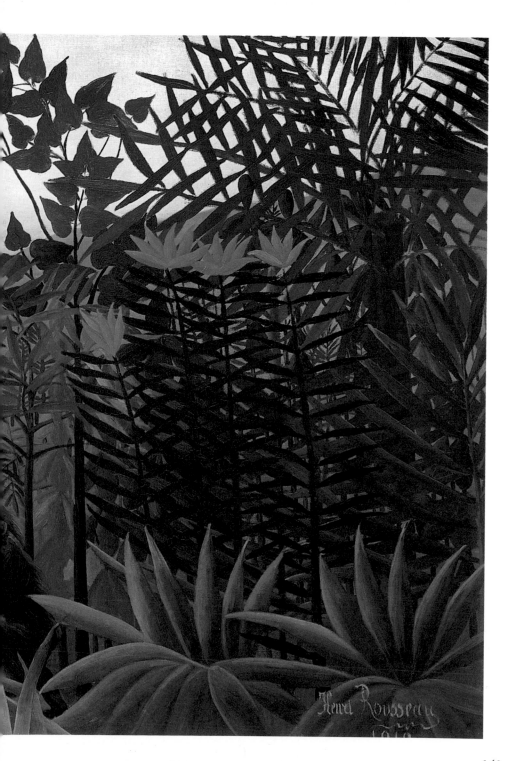

瀑布　1910年
油畫畫布
116×150cm
美國芝加哥藝術協會藏
（右圖）

（前頁圖）
熱帶風光：與猩猩博鬥
的印第安人　1910年
油畫畫布
113.6×162.5cm
美國維吉尼亞州瑞奇蒙
美術館藏

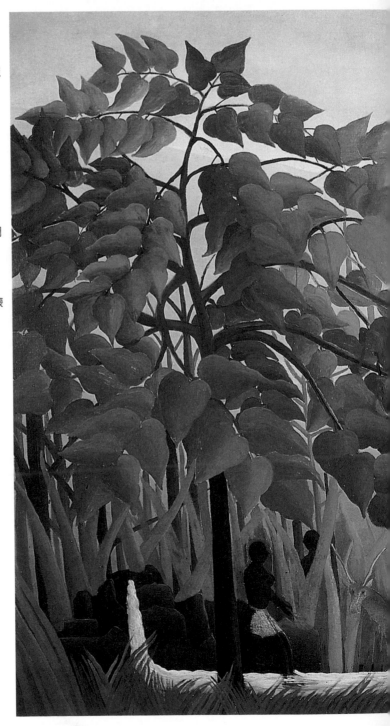

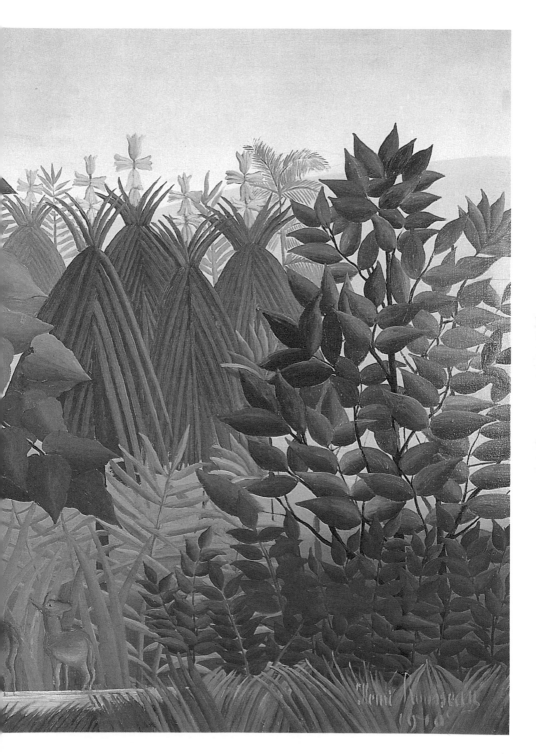

年），他也是十九世紀畫家中，唯一和盧梭一樣，將艾菲爾鐵塔或現代工業納入畫中的人（德洛涅雖以艾菲爾鐵塔的自我表現形象而有名，但是他是屬於廿世紀的）。

　　盧梭喜歡描繪工業革命的成果，畫出在他那個時代不被人畫，讓人驚訝的東西，例如艾菲爾鐵塔、熱汽球、飛機、飛船等。其實，他的風景畫中與「交通」有著密切關係，街道、鄉間小徑、車、橋、河（會動的路）加上這些天上飛的交通工具。於是萊特兄弟的飛機，清楚的出現在他一九〇八年作品〈瑟薇爾斯的橋景〉及〈漁夫和雙對翼機〉中，而〈馬拉可夫風光〉中的重頭戲則是電話線和街燈。如果相對比照〈馬拉可夫風光習作〉，後者十分接近印象派作品，筆法快速而且自由；但完成於畫室中的前者，才是畫家真正想要表達的，線條看似笨拙，實則精心繪製。圖見 98、100 頁
圖見 101、102 頁

　　一九〇九年作品〈從亨利四世碼頭看聖路易風光習作〉及〈從亨利四世碼頭看聖路易風光〉兩畫，也是畫家在戶外速寫及畫室中完成的前後兩幅作品。也許已經有了多年的繪畫經驗，構圖近乎完美，不論是線條間的相互作用，平面上的層次處理，後景的房子，前景望去的橋，以及自斜角度看去的船及碼頭，無論景深、空間感均十分精準。圖見 128、129 頁

　　談到肖像畫，不能不提到他有名的作品〈皮耶・盧迪畫像〉（一八九一年），盧迪為當時有名的小說家，他同時擁有海軍軍官頭銜，小說中常顯示其嚮往異國風光的感情，這也正是盧梭所能分享的同樣渴望。這幅畫顯然以照片為藍本，戴著土耳其帽的人物為半身像，只有一隻手擺著姿勢，背景看不出是在鄉間或城市，畫家加上了樹及煙囪和房子。一九〇九年的〈約瑟夫・布門畫像〉中，人物手中同樣夾了根香煙，但是看起來不但自然，更替嚴肅的畫面帶來些許生動感。這幅作品也是盧梭唯一全身，而且坐著的畫像，深紅色椅子對襯著背景上左右不對稱的（色調、種類及量感）樹。圖見 28 頁
圖見 117 頁

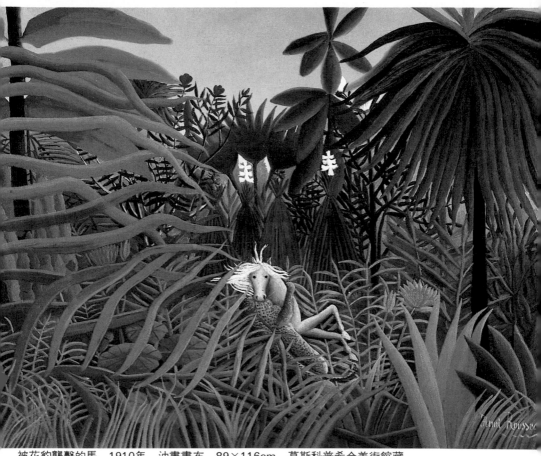

被花豹襲擊的馬　1910年　油畫畫布　89×116cm　莫斯科普希金美術館藏

使我們想起塞尚所畫的〈阿契利‧安培艾爾〉畫像（請參閱本社出版《塞尚》第 15 頁 ）。

圖見 65 頁

　　盧梭共有三張小孩的畫像，〈拿玩偶的小孩〉完成於一九〇三年，顏色多變，人物生動。多彩的英國傀儡劇中駝背、長鈎鼻的滑稽主角，和只有金髮、白衣、肥胖，面無表情的小孩形成絕佳對比。小孩身後的樹也是一茂密，一枝椏。有人以爲小孩和玩偶正好分別代表天真和世故，自然與工業

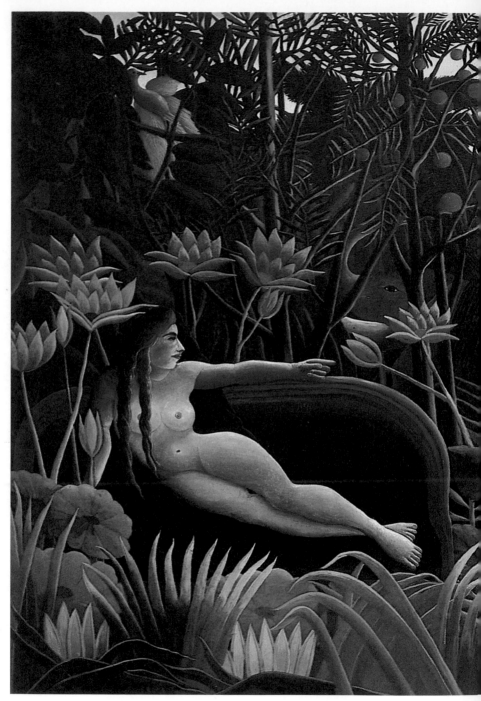

夢幻　1910年　油畫畫布　204.5×298.5cm　紐約現代美術館藏

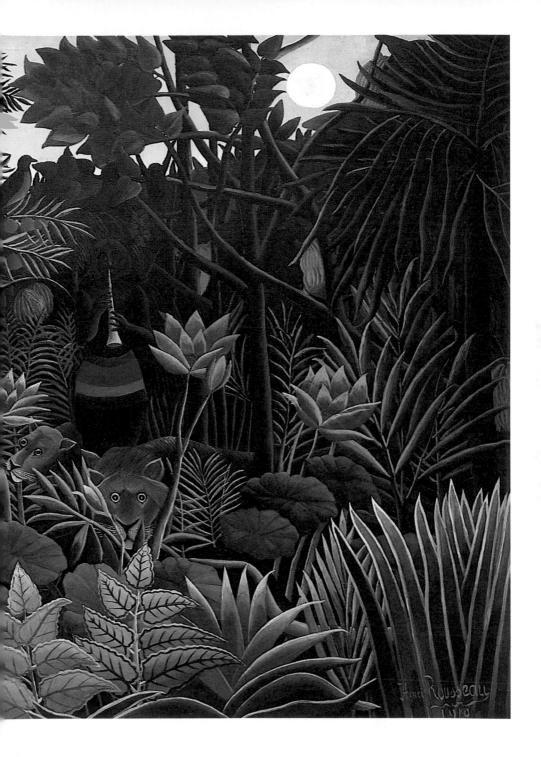

149

化，年輕與成熟，當玩偶有生命時，控制成人世界的可能就是孩子。〈抱洋娃娃的小孩〉（一九○八年）中，孩子正面的臉，衣領、手中的雛菊及洋娃娃都有高更的影子。兩張畫中孩子的臉看起來都有點太老。盧梭總是不知道該如何處理畫中人物的腳，小孩的腿沒入草叢中，藉著越來越少的花及越來越深的草來表示其透視畫法。

圖見 103 頁

〈砲兵〉中十四個人物的位置曲線與身後的樹叢成平衡排列，每個人物都凝聚成某一特定姿勢，盧梭也沒有放過每一個人身上衣服或裝備的細節。例如正中央站了重要位置的中隊長，以紅色貼邊、金色線條的袖口，以及比別人多了一排的兩排金扣作為識別；有兩個士兵戴了U形勳章；右邊站在架起步槍後的人則非軍人，所以未穿軍服。畫家本來已經替砲兵們畫好了腳，後來又將其藏入草叢中；前景中交織的草，也常出現在其他畫作中，如一九一○年作品〈草原〉。

圖見 31 頁

圖見 134 頁

盧梭一直對政治很有興趣，〈外國統治者代表前來為共和國歡呼是和平象徵〉是其一九○七年作品。這幅畫中的人物雖然全是當時真實的政壇人物，但仍多為君主統治者，如英國國王愛德華七世（左邊第一人），俄國沙皇（中間著黃衣者），並且有六位總統。每個人手中均拿了象徵和平的橄欖樹枝。事實上這些人從未同時出現在任何場合，盧梭再度成功結合了真實與幻想，以細密描繪，多變色彩表現在人物服飾，各國國旗等上。而相對嚴肅主題的畫面右邊，則有使構圖生動化的跳舞羣。畫家一方面暗喻諷刺，一方面也表示政治的和諧是一種漸進的程序。試驗室中發現，盧梭曾藉用尺來畫此圖，有些地方重畫了好幾次。在一九○七年的獨立沙龍展上，此畫獲得極大成功。由時間上判斷，當年的海牙會議於六月十五日開幕，獨立沙龍展開始於三月二十日，此畫和海牙會議應無什麼關係。

圖見 88 頁

（右頁圖）〈夢幻〉局部

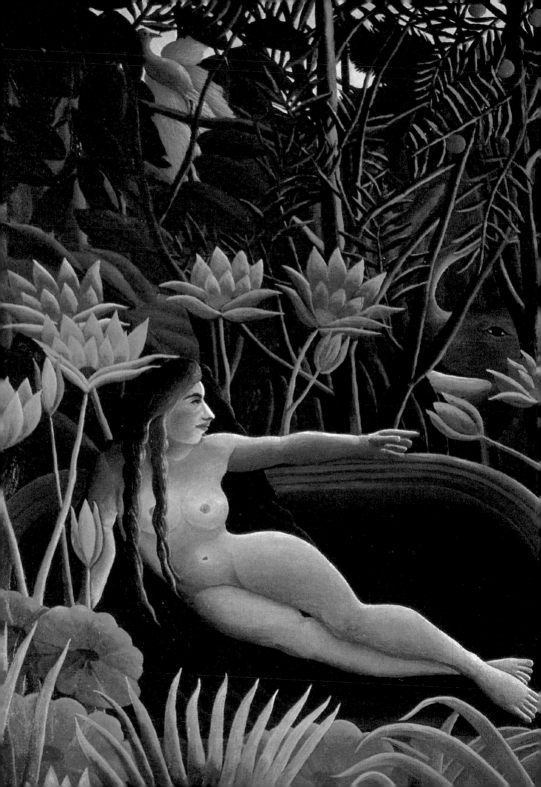

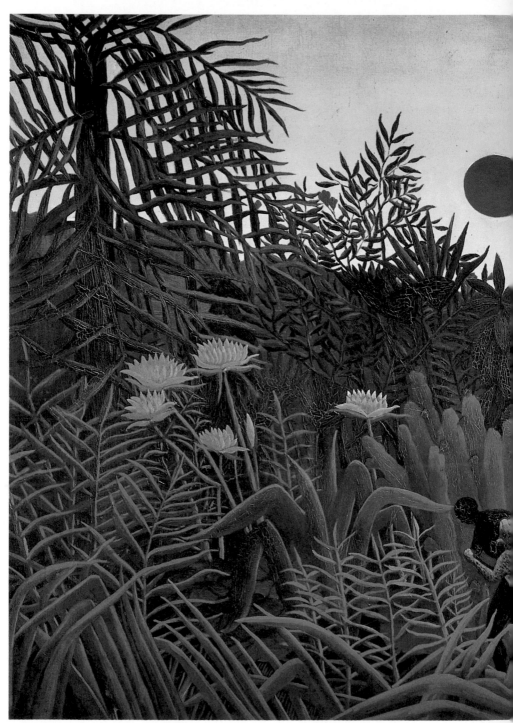

日落的森林風光　1910年　油畫畫布　116×162.5cm　瑞士巴塞爾美術館藏

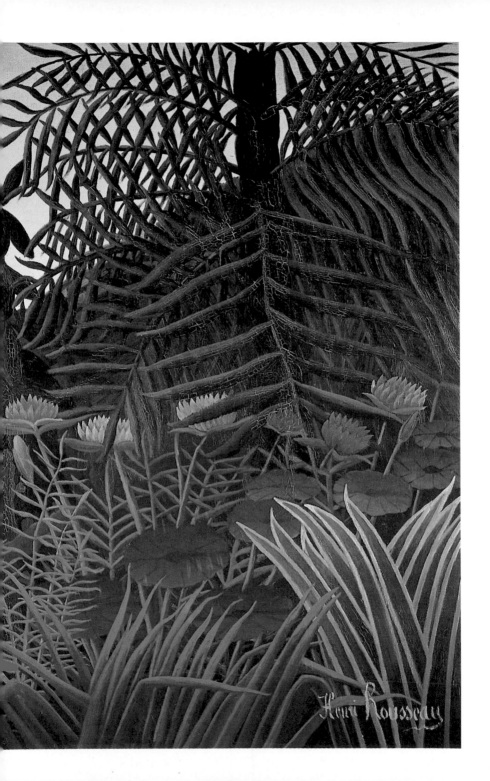

一八九一年作品〈驚奇！〉是盧梭最早的叢林畫作品。和後來一連串叢林畫作品不同的地方，是此畫中所表達的「動感」，天空中的閃電，被壓彎的樹枝，草叢都表示「暴風雨」的來襲。整幅畫有鑲嵌細工的感覺，誇大的樹葉也是其後來叢林畫作品中少見者，尚有與高更及先知派接觸後的痕迹存在。

圖見 26 頁

一九○○年後，異國風味濃厚的叢林畫作品，使盧梭證明自己與傳統無關，很多研究者都由於他作品中近乎豪華、裝飾性強的植物，由多彩多變花朵所襯托出的絕妙綠色，而想起複雜而用色自由的掛氈織錦圖案。

〈快樂的小丑〉（一九○六年）是個謎題，畫中倒置的奶瓶就很難解釋。正面對著觀者，好像在擺姿勢，有著擬人化臉孔的動物，在茂密但開展的樹叢中，彷彿正在明亮的舞台上，上演一齣幽默、不合理、難預料的啞劇。

圖見 84 頁

除了把想像的虛構放入嚴謹的構圖中，以相差極微但不同色調的綠色來寫簾幕般的森林植物，並且對比其他物體（如花、鳥等）外，對稱構圖也是盧梭叢林畫中的特色。一九○八年作品〈異國風光〉中，盧梭就像一個創作家，把舞台人物擬定於演出之前。前景中呈放射狀的四株仙人掌就像舞台上的燈光，它也相對稱於前面的四隻猴子。左邊的兩隻猴子和兩串白花相對；右邊的一隻猴子則與單串藍花相襯。中間有隻奇怪的鳥，牠的姿勢和表情都與一旁貓頭鷹般臉的猴子表情相似，鳥的紅色前胸及藍白羽毛，與綠色背景形成對比，也與紅色的太陽與橘子相映，而使整個畫面生動活潑起來。

圖見 110 頁

盧梭的叢林畫作品多為大件，〈有獅子的森林〉（一九○四～一九一○）是難得的小尺寸作品，其中只有一隻動物，前景中的長草在整個畫面上十分搶眼。到了一九○七年作品〈獅子的饗宴〉，畫家的想像力空間，不但加大，而且幾近誇張，筆法是更清楚的細塗，花和植物已無任何真實性，尤其

圖見 72 頁

圖見 92 頁

特大的花朵和動物尺寸根本不成比例，可是構圖卻一樣嚴謹。不論植物的種類、形式如何變化，這些均成爲盧梭晚期叢林畫作品的特色，如一九一○年的作品〈熱帶風光：與猩猩搏鬥的印第安人〉及〈日落的森林風光〉，兩畫均寫出人與獸的掙扎與自然界的威脅。〈被花豹襲擊的馬〉，也有人推測爲盧梭最後一幅叢林畫作品（根據盧梭寫給伏勒爾的信中，提及〈夢幻〉一畫已經完成，正在畫一幅五十號大，獅子和馬打鬥的作品。）我們又看見有系統構圖的花、草、樹木，以及在畫面焦點上的「掙扎」。但是盧梭藉著更多層次的顏色（紅、橘、紫、白）及形狀，原始叢林顯得比以往更加生動，連左邊彎曲如刀如蛇般的植物，似乎也加入了「威脅」及「勝利」的行列。

圖見 142、152 頁

圖見 147 頁

生命的最後一程

　　一九一○年七月十四日，盧梭在家中舉行了最後一次宴會。一個月後，他不慎把腳割傷，又因疏忽而染上破傷風。他的眼睛深陷而且發黃，躺在小牀上的他甚至無力趕走臉上的蒼蠅，最後終因昏迷而被送入醫院。唯一在牀邊握著六十六歲老畫家手的人，是年輕的德國畫商奧狄。

　　一九一○年九月四日，他孤獨的死在病房中，諷刺的是醫院對這位純真樸素派畫家的最後診斷是「酒精中毒」。

　　他被葬在傑瑞三年前去世時同樣被葬的貝格尼斯（Bagneux）墳場，有七個人參加了他的葬禮，包括席涅克、德洛涅及阿波里奈爾。第二年，德洛涅和盧梭的房東奎渥一起出資爲他買下可用三十年的墳地。一九一三年，布朗庫西爲他在墓碑上刻下阿波里奈爾所題寫的墓誌銘：

　　我們崇拜你，

　　溫文的盧梭請聽我說，

　　德洛涅和他的妻子與我，

　　願我們能自由通過天堂大門，

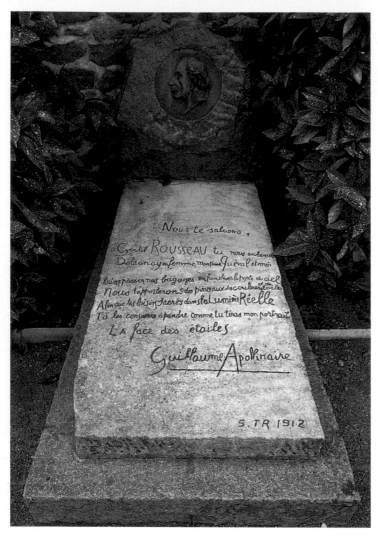

　　爲你帶上畫筆、畫布及顏料，

　　使你在真理之光下專心奉獻神聖的餘暇，

　　像替我畫像那樣作畫，

　　畫出星光的臉孔。

直至一九四七年，他的墳才被遷回出生地拿瓦。

世界各國
樸素派畫家作品欣賞

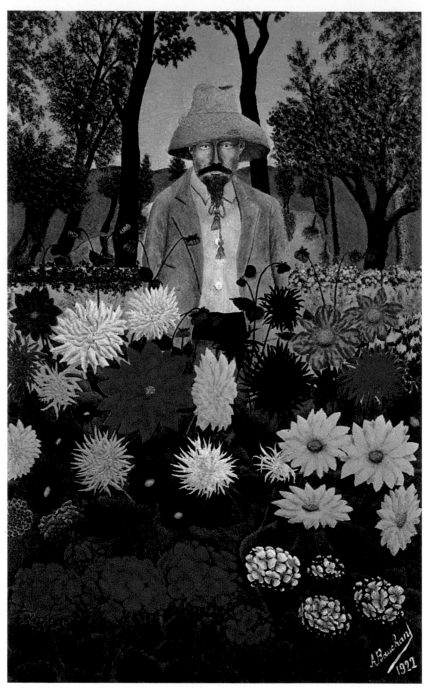

龐象　園藝師（畫家自畫像）　1922年　油畫畫布　93×59cm　私人收藏

龐象　阿納德‧弗蘭斯　1925年
油畫畫布　36×35cm　巴黎狄娜‧
維艾妮夫人藏

龐象　出航　1930年　油畫畫布　81.5×100cm　紐約現代美術館藏

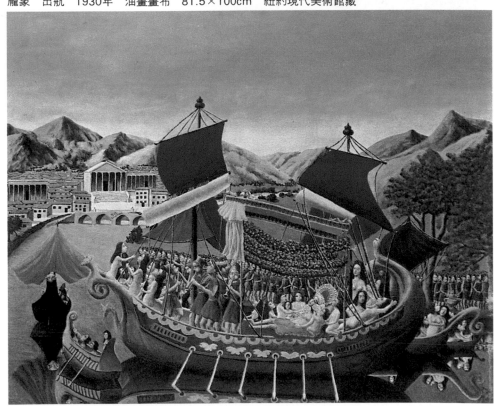

龐象　杜雷尼的農場
1927年　油畫畫布
102×73cm
日本私人藏

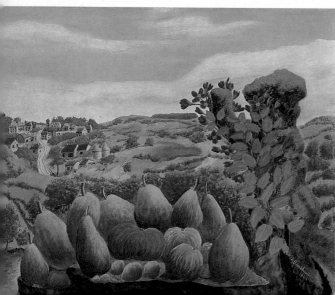

龐象　果物風景
1945年　油畫畫布
32×23.5cm　日本私人藏

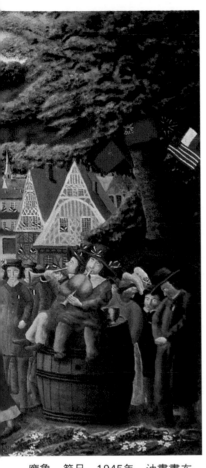

龐象　節日　1945年　油畫畫布
110×196cm
國立巴黎現代美術館藏

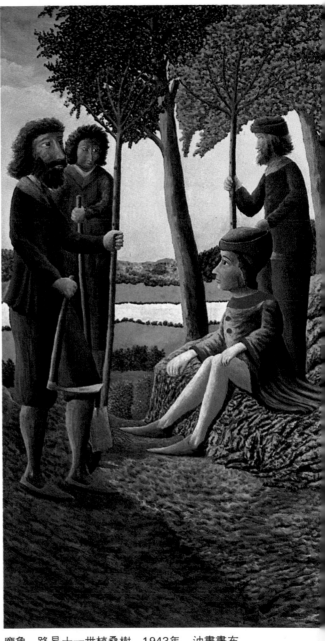

龐象　路易十一世植桑樹　1943年　油畫畫布
190×102cm　國立巴黎現代美術館藏

彭波瓦　巴黎聖克勞德教堂　1932年　油畫畫布　100×81cm　國立巴黎現代美術館藏

彭波瓦　凡爾賽的森林　1928年　油畫畫布　73×100cm　日內瓦小皇宮美術館藏（左頁上圖）
彭波瓦　摘花　1925年　油畫畫布　60×73cm　巴黎狄娜‧維艾妮夫人藏（左頁下圖）

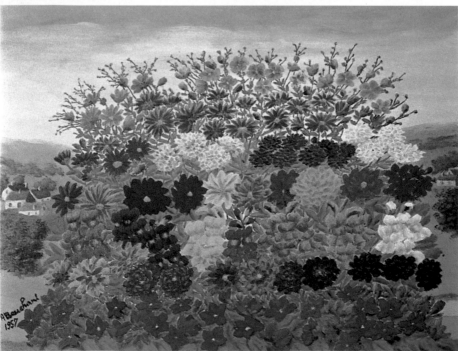

彭波瓦　梯子上的胖農婦　1935年　油畫畫布　100×81cm　巴黎狄娜‧維艾妮夫人藏

彭波瓦　等待出場　1930～1935年　油畫畫布　60×73cm　紐約現代美術館藏　（左頁上圖）

龐象　花　1957年　油畫畫布　50×65cm　巴黎狄娜‧維艾妮夫人藏　（左頁下圖）

塞菲尼　極樂樹　1929年　油畫畫布　195×129cm　國立巴黎現代美術館藏

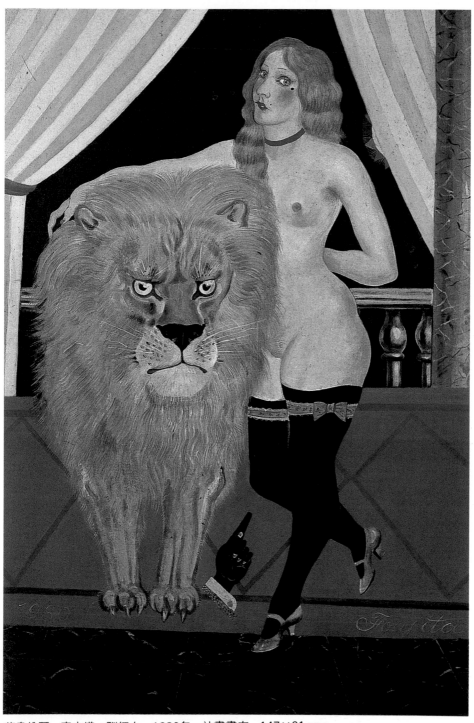

萊奧納爾・富吉塔　馴師女　1930年　油畫畫布　147×91cm

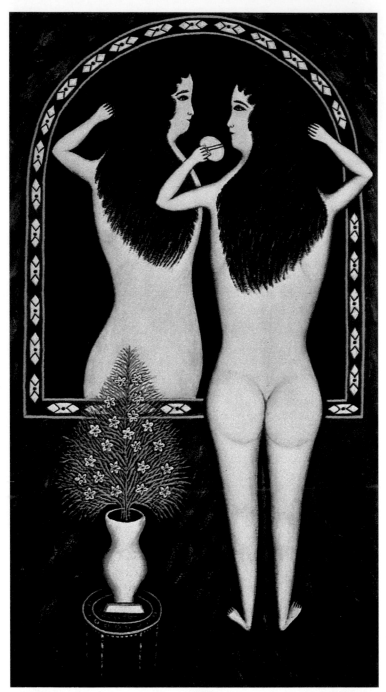

哈修費德　鏡中少女　1940年　油畫畫布　101.9×56.5cm　紐約現代美術館藏

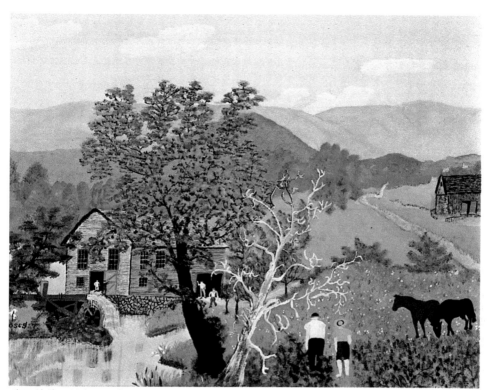

摩西婆婆　枯木　油畫紙板　40.5×50.8cm　國立巴黎現代美術館藏

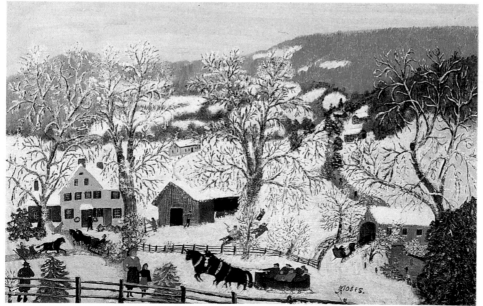

摩西婆婆　坐雪橇　1957年　油畫畫布　46×65cm

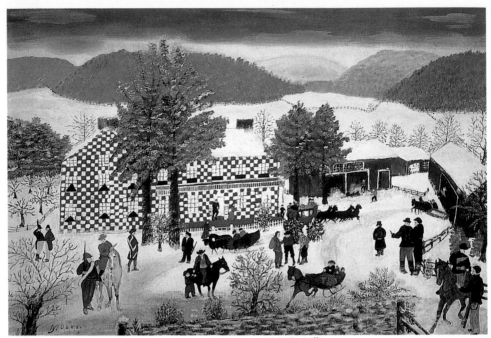

摩西婆婆　巧克力模樣的家　1955年　油畫畫布　紐約私人藏

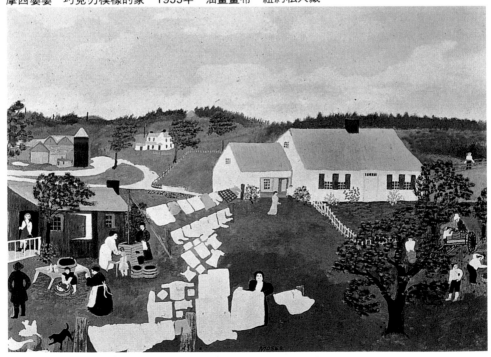

摩西婆婆　洗衣服的日子　1954年　油畫畫布　紐約私人藏

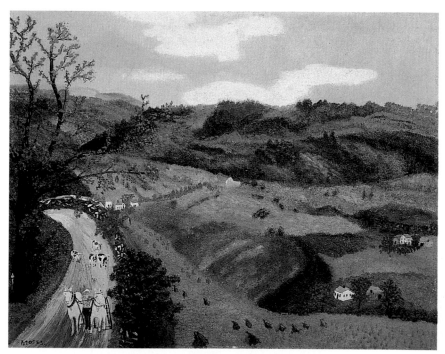

摩西婆婆　我的故鄉　1945年　油畫畫布　紐約私人藏

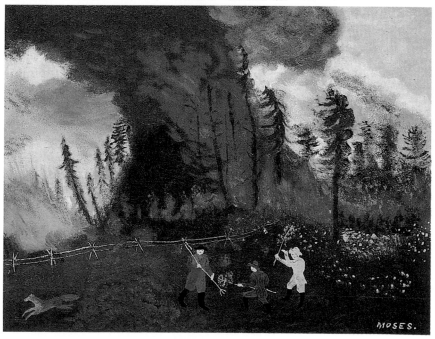

摩西婆婆　森林火災　1945年　油畫畫布　紐約私人藏

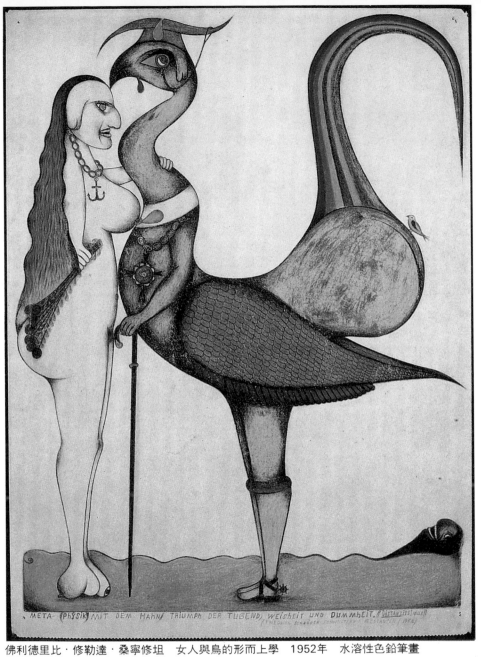

佛利德里比・修勒達・桑寧修坦　女人與鳥的形而上學　1952年　水溶性色鉛筆畫
32×23.5cm　德國私人藏

佛利德里比・修勒達・桑寧修坦　理論　1952年　水溶性色鉛筆畫　73×51cm　德國私人藏

佛利德里比・修勒達・桑寧修坦　射月　1952年　水溶性色鉛筆畫　日本私人藏

維凡　聖克勒格爾敎堂　1920年　油畫畫布　32×23.5cm　巴黎私人藏

佛利德里比・修勒達・桑寧修坦　文化財運送有限公司　1961年　水溶性色鉛筆畫
51×73cm　德國私人藏

盧梭在他的時代

　　關於盧梭的論評，向來是褒貶交加。儘管他為新舊世紀
交替期的畢卡索、德洛涅、康丁斯基、布朗庫西等藝術家們
所推崇。也被這些藝術家的擁護者（以作家阿波里奈爾及山
卓斯為首）所擁護，但盧梭仍然難以躋身現代藝術畫派。因
此，在一九一八年歐贊凡（Amédée Ozenfant）和金納瑞
（Jeanneret）（當時他尚未改名為柯爾比西），二人於討
論立體派和現代繪畫的先驅們後，作了這樣的評語：「沒有
必要將盧梭列名其中。盧梭雖是當時最具魅力的畫家之一，
但他的畫風純然是傳統的。」活躍於達達運動的德沙內斯
（Ribemont-Dessaignes）也有類似的評論：「盧梭的出現
是一單獨事件，與日新月異的繪畫發展無關。盧梭的畫作對
當時的每一所學校，不論是老式或前衛的，都屬異類。」即
使是鍾愛盧梭的索帕特（Philippe Soupault），也無意在藝
術史觀上為其定位。不過，同樣心儀盧梭的扎拉（Tristan
Tzara），就比較能精確地賞析盧梭，而且理解盧梭在二十
世紀的藝術中扮演何種角色。
　　如此含混的地位，多半肇因於盧梭作品的奇特性及首創

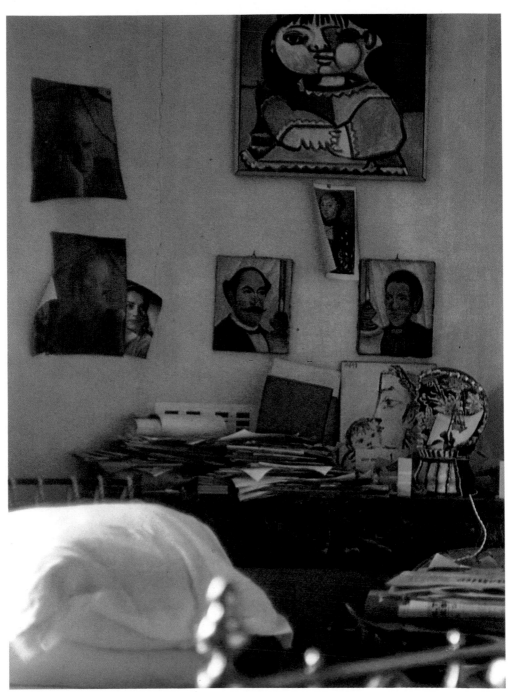

畢卡索在畫室的牆壁上掛著畫友盧梭的作品《畫家自畫像》及《盧梭的第二個妻子畫像》。

風格。此外，也該歸咎於他的多重個性，（關於這一部分，我們稍後再做討論）。藝術史觀上延續至今的一個錯誤：關於盧梭確切的編年史地位，我們總忽略了盧梭並不和他的崇拜者屬同時期。生於一八四四年的盧梭只比塞尚、莫内、魯東（Odilon Redon）小幾歲，和他同時代的有馬森（L. O. Merson）、康斯丹（B. Constant）、和柯爾蒙（Fernand Cormon），這三人都生於一八四五年。而在繪畫的旅程上盧梭真正的同儕應該是高更。比盧梭小四歲的高更和他一樣最初都是星期天畫家，雖然大器晚成，但終究都成爲獨樹一幟的藝術家，兩人皆於一八八五年左右發展出個人的獨特風格。當然，這樣的平行比較並不能一筆帶過——高更的藝術追尋比盧梭要來得計畫周詳，迅速有成多了。但是，兩者作品間的關聯性卻處處可辨。盧梭受惠於高更一事，早已爲人所知。因爲他常有機會觀賞到高更的畫作。

儘管盧梭的某些藝術主張混淆不清，但他吸收融合學院派程序的畫法，卻不容以「多少有點兒笨拙」來形容。盧梭當然希望能超越阿爾貝蒂（Albertian）繪畫透視法，並且加入新意。而這企圖首見於他的城市風景畫系列作品中。不過，在一八九〇年代左右，這種嘗試似乎有著相當大的困難，如果說傳統的透視畫法及形式曾受部分畫家揚棄（首先是馬奈，然後是塞尚、莫内、秀拉及高更），那必定是因他們認知傳統技法已走入死胡同。不同於盧梭的是，馬奈等早年時候都曾學藝於師，或多或少已習得些必備的技巧。盧梭承隨他們之後，而在不經意間也從這些人的作品中獲益。在十八世紀末幾年，畫家們和一些較開通的藝評家們已經了解：要表現所見所聞，並非一定得精於阿爾貝蒂透視論。這樣的作風自然是前所未見，而且，理論性的文章探討更如鳳毛麟角。然而，爲什麼盧梭不該被囊括在這場偉大的革新運動中？這雖不是一場摧毀性的改革，但它的目的卻在精心製

塞尚〈黑堡的採石場〉局部　1898～1900 年
油畫畫布　73 × 92cm　美國費城美術館藏

魯東〈達文西頌〉局部　1908 年　色粉畫

作新的繪畫語言以取代垂老將逝的傳統語言。早於一八九一年盧梭的第一張叢林畫作〈驚奇！〉和一九○○年前後所畫的肖像畫中，我們都可辨識出其畫法類似高更及先知派畫家。不過，一直到一九○○年後，主要見諸於他的異國風味作品，盧梭才展現了他個人對正規繪畫語言的精鍊，不再爲傳統方法束縛。許多評論家，就算是不欣賞盧梭者流，在評論他的叢林作品時，都不能不提及波斯、日本和中世紀塑像。那些繁花盛開、碧草如茵的錦繡畫裡的綠世界，是盧梭年少時期在安吉爾斯或巴黎的克勒尼美術館（Musée de Cluny）所見到的繡有花草圖樣的華麗掛氈的懷舊呈現嗎？也許，這樣不同於印象派虛幻景色的植物世界──稠密無深度的呈現，加上巴比松畫派式的茂盛葉子（雖然缺少了兩排樹間窄長小徑的布局），並不是盧梭個人所獨有的畫風。事實上，環顧一九○○年左右的繪畫作品，就可發現爲數不少的類似表現，例如：高更（那是一定的），晚期的塞尚，和

莫內　睡蓮系列〈二棵柳樹〉局部　1924～1926 年　巴黎橘園美術館藏

晚一輩的畢卡索、勒澤、杜菲（Raoul Dufy）等人的作品。

　　一八九○年左右，在巴黎和普羅文斯一帶，塞尚開始畫沒有天空，沒有地平線的林地。莫內則在一九○○年展出了他最早期的「睡蓮」系列畫作，畫中有繁茂的綠葉。緊接著，魯東的風特弗華德修道院壁畫（一九一○～一九一一），在某種程度上可說是盧梭早期作品邏輯的發揚。從上述的例子及與盧梭同時代的其他藝術家中，我們發現這些畫者表達了同樣的願望：抽離自然，創造圖畫的真實，導向想像力的極限，不在意實物深度或透視的問題。人類被排拒在外，但是，他們所創造的植物世界中的豐饒與長春不凋，卻帶來了汎神論的意味。這和巴比松派多所限制的地平線或是印象派精雕的戶外景致大為不同。這種汎神論色彩在莫內晚期的「睡蓮」系列及塞尚的作品中表現得尤為強烈。

　　在法國以外的地區，仍可以見到類似以平面的植物裝飾滿畫面的作品，像克利姆特（Gustav Klimt）或是傑克梅第（Augusto Giacometti）。此外，我們也不該忽視「新藝術」（Art Nouveau）在應用藝術領域的成就。然而，我們

克利姆特　太陽花的花園　1905～1906 年　油畫畫布　110 × 110cm
維也納東弗里西亞畫廊藏

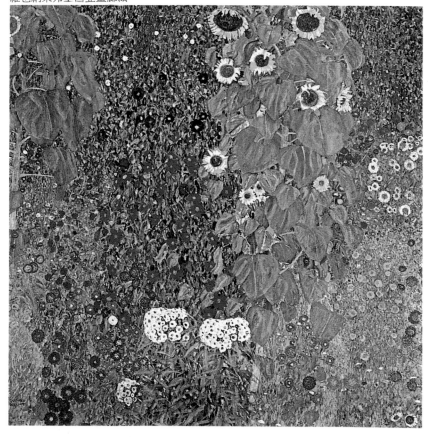

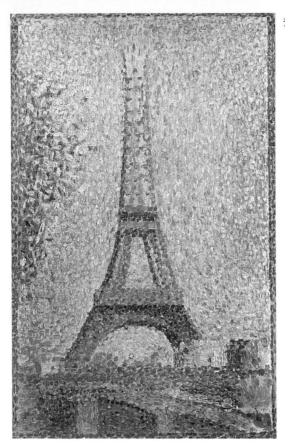

秀拉　艾菲爾鐵塔　舊金山美術館藏

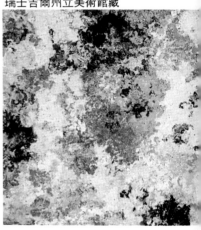

傑克梅第　馬鈴薯花奇想
瑞士吉爾州立美術館藏

有必要去改革舊有的教條，標注出確切的日期，以及確認每一視覺藝術及照片的發生場合嗎？這或許是有益的探索，但是單獨特定的採用或是集中注意在相關現象上是否有需要呢？盧梭應當在他常出現的獨立沙龍中，見識了許多諸如此類的作品。盧梭是否參觀過塞尚於一八九五年在伏拉德畫廊的畫展呢？他常去杜朗爾盧畫廊（Durand-Ruel）、或柏漢姆・瓊尼畫廊（Bernheim-Jeune）嗎？對像盧梭這樣一個對形象世界極爲敏銳的人，他的所有作品都只爲展現革新的吐盛企圖，建築外觀的裝飾、或是設計圖稿、雕刻及任何奇特的心靈狀態，皆足以吸引他的注意力，而且觸發盧梭不自覺地思索他個人技巧上的不足之處。盧梭總計有二十多張叢

林題材的作品，其中絕大多數是大幅尺寸的。儘管這些作品創作的先後年代不確定，仍可知大部分完成於一九○四年之後；因此，這批畫的製作大約為每年四張；而其間，盧梭還夾雜畫了其他主題的作品，同樣多為大尺寸的畫作。不論是久醸催熟，或是瞬間靈感激發的風景畫技法，盧梭一旦發現了都能立刻精熟運用。這些技法讓他能暢興淋漓地表現自我，同時解決（或規避）了某些可能羈絆他的技術瓶頸。

茂盛的熱帶植物，同時也反映了盧梭另一項渴望。這個貧困的鄉下人，深知自己過的生活平淡無奇，希望藉由召喚藍伯（Arthuv Rimbaud）的「奇妙的絢麗」來滿足他個人對夢想和逃避的需求——藍伯和高更藉著旅行和背叛來逃避；皮耶・盧迪（Pierre Loti）（盧梭曾於一八九一年為他畫像）在忠實的海軍官員和名小說家生涯中認知理解逃避；魯東、摩洛、拉杜爾（Fantin-Latour））和馬拉梅（Stéphane Mallrmé）在心靈世界的庇護下，得以逃避，莫內依傍著他的水池，而塞尚則悠望南山了。

不論如何，盧梭生命中最後的幾年，多致力於描繪莽莽林木的仙境。盧梭未曾落後於當時的畫家們；也許，他還超前了。在四、五十年前或更早的年代，這類的風景畫是非常稀有的。對每一位藝術家而言，每件作品均代表了他個人的藝術探索成果。所以，如果以「睡蓮」的角度來評估「叢林」，那就如認為莫內受盧梭影響般的荒謬了。「叢林」和「睡蓮」都是他們那一時代的產品，而且那個時代的諸多事件早遠超越繪畫的領域。那時的人們早已厭煩舊世界，而且被長了觸鬚般的城市網罩著。因此，「花」這個代表奉獻、愛情或友誼的古老象徵，就有更深遠，更多重的含意了。舉件象徵的例子，梅特林克（Maurice Maeterlinck，他是典型的那個時期的作家）兩本論及盧梭畫花的年代的書《Serres Chaude（溫室）》一八八九和《Intelligence des-

fleurs（花之智慧）》一九〇七。前者未公開流傳，後者出版後大爲風行。

　　雖然我們對盧梭的評價都與他的叢林（如今在音樂界也流行叢林）有關，他的畫作題材可不只於此呢！十九世紀末鮮有藝術家——不論是傳統學院派或改革創新派——會局限自己於幾件題材而已。盧梭的作品涵蓋極廣，包括：靜物畫、寫實畫、個人或團體的肖像畫和歷史性的事件等。甚至，他也畫農場動物和家禽等較特殊的題材。或許，這是另一種形式的逃離城市吧？當時巴黎市郊仍有許多的農場。盧梭在景物畫的領域，也有相當的獨創性。他表示那是他個人憑空設計的作品；例如他以阿波里奈爾及羅蘭姍爲主角而繪成的〈啓發詩人靈感的繆斯〉。在這件作品中，盧梭以非常細密寫真的畫法描繪出一朵朵的花。此種畫法在當時是很獨特的（雖然波克林 Avnold Boecklin 在其作品〈籐架下〉也有類似的手法）。

　　城市風景畫對盧梭而言，多少是異國風景畫的對照。繼馬揚（Charles Méryon）和卡伊波德（Gustave Caillebotte）之後，而與畢沙羅（Camille Dissaro）及盧斯（Maximilien Luce）同時，盧斯將平凡無味的當代城市景觀加上了優雅如詩般的氛圍。他也喜歡蒼白黯淡的郊區生活題材；此外，他更毫不猶疑地在畫中應用當代的主題，如：〈椅子工廠〉〈工廠邊的村落〉。在這方面除了秀拉和塞尚（〈勒斯塔克風光〉），盧梭沒有幾個前輩。然而，實際上，塞尚對現代主義的興趣不大，據説他還抱怨勒斯塔克街燈的安裝和「兩隻腳的入侵」。秀拉在許多布局上安排了街燈以求畫面的韻律感，觀察人造光源，畫了〈艾菲爾鐵塔〉，秀拉是第一個，且是長久以來唯一敢這樣做的畫家。除了人造光源，對所有的當代題材，盧梭全有興趣。如果，德洛涅以艾菲爾鐵塔——對某些藝術團體而言，艾菲爾仍令人嫌惡——做爲現代的象徵，則他的靈感有部分，得自於盧梭〈我自

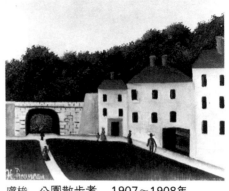

盧梭　公園散步者　1907～1908年
油畫畫布　46×55cm　巴黎橘園美術館藏

波克林　　藤架下
蘇黎世市立美術館藏

己，肖像風景〉（一八九○）。德洛涅非常崇拜盧梭。還有
許多例子可以說明盧梭對工業革命相關題材的持續興趣。這
當中最特別的是他畫了許多的飛機和輕氣球飛翔在巴黎市的
天空的景致，如〈漁夫與雙對翼機〉；這一方面，相同地，德
洛涅和佛勒斯奈（Fresnaye）也學了樣。

　　盧梭的兩大系列風景畫，含意上有著基本的不同，叢林
作品中見到的是封閉的柵欄或屏障，潛伏著危機與衝突；城
市或郊區的畫面則呈現開放的風景，悠閒的人們緩步其間，
二者流露著完全不同的氣氛。當他描繪芸芸眾生世界的時
候，盧梭重新詮釋了社會階級（〈獨立百年紀念〉）及國際關
係（〈外國統治者代表前來爲共和國歡呼是和平象徵〉），在
盧梭的畫中巴陶第的兩件巨型雕塑──自由女神像和貝爾福
特的獅子頻頻出現，當然不會是無深意的。這兩件雕塑有明
確的政治意義。紐約港的自由女神像標榜美、法兩共和國的
理想政治境界；當時多數的國家仍施行君主政體。至於在巴
黎的獅子，則爲提醒人們莫忘貝爾福特保衛戰（一則關於一
八七○年普法戰爭的英雄軼事）。同樣地，三種國家色彩

（有時僅紅、藍兩種，爲巴黎市的代表色）的重複出現，亦絕非偶然。

　　出人意表地，盧梭並非未受過教育。中等學校教育，既便是未完成，在當時亦屬少有的。盧梭結束正規學校教育時，是個對科學和文明發展有著憧憬的熱情年輕人。以同樣的心情，他在哲學工藝學會任教。我們還知道他喜歡他住所行政區的政治生涯；他是個共濟會會員。盧梭現留存的兩部劇本（第三本的手稿似乎是遺失了）以簡單的文體寫成。總之，盧梭的教育程度高於當時政府的基層官員，而與其他藝術家——如米勒者流——不相上下。能否再深入探究些？盧梭作品中，文藝氣息濃郁的想像，對夢想和荒謬的獨特表現畫法，叢林作品中的汎神崇拜，在在都令人聯想到當時的流行思潮。盧梭常光顧象徵主義或頹廢派人士聚集的小餐廳，這種假設並不足爲怪。盧梭甚至可能聽過馬拉梅或胡斯曼嗎？我們不確定。但從另一方面來看，爲什麼要否定盧梭與其他藝術家及作家間可能有的關聯巧合呢？這羣文雅之士（其中有些人還在沙龍中論評）正敞開窗戶，希望風吹散當時令人窒息的平庸。他是太厭煩這個舊世界了。

　　最後，我們探討盧梭獨特的人格特質。盧梭真是太天真——如他最早的傳記者所描述，被晚期的成功及崇拜者的恭維之詞沖昏了頭嗎？毫無疑問地，他的行爲常顯得有點兒天真，或者說是沒頭沒腦；比方說：因做事不經思慮（這樣的形容是委婉的）而進入法庭。但這極端的天真，在審判時卻大大地幫了盧梭的忙。我們不免要懷疑他並非大智若愚吧？終歸，我們對盧梭的印象是：有點兒天真，有些時是近乎笨拙的孩子氣，勇於對其他作品完美性的追求與執著。但是也因此致使他對其他事物漠不關心。盧梭所寫的信函，最能充分見證他的這些人格特質。馬柔（Andre Malraux）在盧梭身上見到「稚氣但卻有詩人的慧點」的特質。這種特質在魏

倫（Verlaine）身上也可發現。早盧梭數週誕生的魏倫寫了
這首詩：

　　從此後這個聰明的人

　　可以眼觀世界之景

　　可以耳聞風中之樂

　　他將平靜地走過

　　穿越城市的凶險

　　他將愛上深谷、平原

　　善良、秩序、和諧

　　將情緒及世俗的約束拋置一旁

　　他選擇他愛的風景畫

盧梭　自畫像　墨水筆畫

盧梭年譜

一八四四　五月二十一日生於法國西北部邁恩縣的拿瓦市，是鐵匠裘里安・盧梭之子。（泰納畫〈雨・蒸氣・速度〉）。

一八四九　入學，表現平常，但在音樂、繪畫上的成績出色。童年生活在中產階級環境中長大。

一八五一　七歲。父親宣布破產，家庭被迫屢屢遷居，直到一八六一年才定居於安吉爾斯。（第一屆倫敦世界博覽會舉行。）。

一八六三　十九歲。入步兵第五十一連隊，其軍人檔案中記載：「五尺四寸高，橢圓形臉，高額頭，黑眼……。」（馬奈以〈草地上的午餐〉參加落選展。）

一八六七　二十三歲。在安吉爾斯軍營中聽到一些曾經參加墨西哥探險士兵們的回憶，埋下日後繪畫素材的來源。（第二屆世界博覽會在巴黎舉行。）

一八六八　二十四歲。父親去世，退伍遷居巴黎。

一八六九　二十五歲。和克萊門絲・波衣塔女士結婚。（馬諦斯出生。蘇彝士運河開通。）

一八七〇　普法戰爭爆發，再度被徵召入伍，但因家有寡母得以免役。

一八七一　二十七歲。被巴黎稅捐服務處聘用。（法國第三

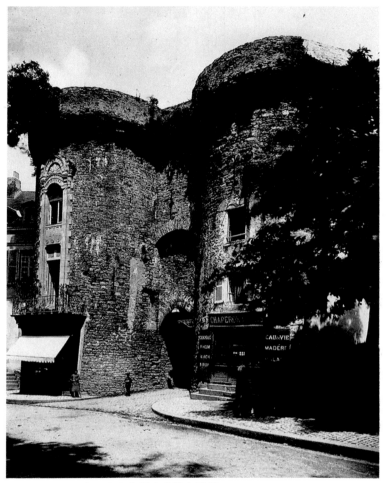
法國西北部的拿瓦市（盧梭出生地）城壁

共和政治成立。）

一八八四　四十歲。得到羅浮宮、盧森堡及凡爾賽博物館
　　　　臨摹巨匠展品的官方許可。他仍經常搬家，曾
　　　　與心儀畫家 F. A. 克來門（F. A. Clément）爲
　　　　鄰。（獨立沙龍創立。）。

一八八五　四十一歲。提出兩幅作品〈義大利之舞〉及〈落日〉
　　　　參加官方沙龍展被拒。其後兩幅作品在獨立沙龍
　　　　展出。（巴黎美術學校舉行德拉克勞展。）。

盧梭寫給共和國總統的信　1893年

一八八六　四十二歲。提出四幅作品參加第二屆獨立沙龍
　　　　　展。妻子克萊門絲去世。（第八屆印象畫展舉
　　　　　行。梵谷到巴黎。）。

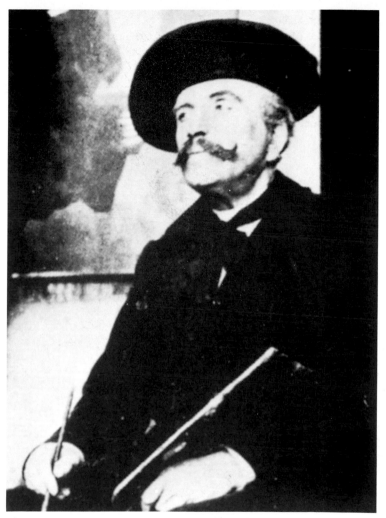

畫室中的盧梭　1907年攝

一八八九　四十五歲。世界博覽會五月在巴黎開幕，盧梭寫
　　　　　了一齣三幕輕鬆歌舞劇《參觀一八八九年世界博
　　　　　覽會》，但被劇院拒用。（第四屆世界博覽會在
　　　　　巴黎舉行。艾菲爾鐵塔完成。過一年梵谷自
　　　　　殺。）

一八九一　四十七歲。第一次在第七屆獨立沙龍展中展出其
　　　　　異國風味的叢林畫作品，包括〈驚奇！〉。（先知

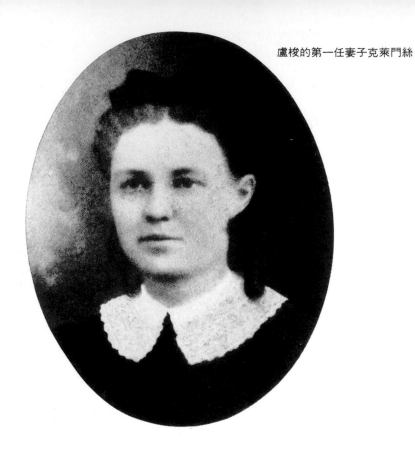

盧梭的第一任妻子克萊門絲

派第一屆展覽。）。

一八九三　四十九歲。十二月一日自稅捐處退休。遇見年輕
　　　　　詩人阿弗烈得・傑瑞，兩人成為至交好友。（伏
　　　　　拉德開設畫廊。）

一八九四　五十歲。〈戰爭〉一畫參加獨立沙龍展而獲好評。

一八九五　五十一歲。石版畫作品〈戰爭〉在《L'Ymagier》
　　　　　雜誌第二期上發表。雖有機會將畫拿給伏拉德
　　　　　看，但伏拉德並未購買他的畫作。

一八九八　五十四歲。向拿瓦市長自我推銷作品〈睡眠中的
　　　　　吉普賽人〉被拒。

一八九九　五十五歲。劇本《俄國孤兒復仇記》被劇院再次拒
　　　　　絕，此劇本到一九四七年才被出版。二度結婚，

盧梭早年心儀的畫家克來門

克來門　1872年
埃及的柳橙小販
尼斯朱利・薛黑美術館藏

畫室中的盧梭　1908年攝

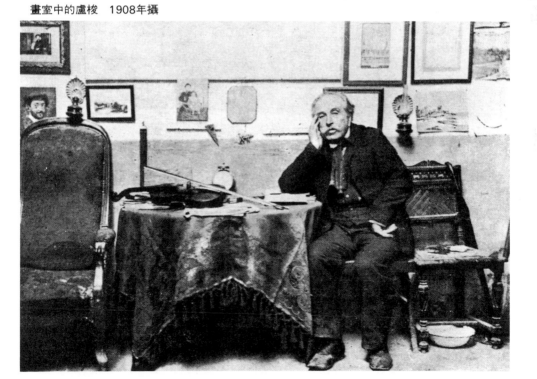

〈老裘里的二輪馬車〉一畫參考的攝影照片

與寡婦約瑟芬・諾瑞結成連理。

一九〇一　五十七歲。被美術工藝協會列爲教繪畫及陶瓷彩
　　　　　繪的老師。七幅作品參加第十七屆獨立沙龍。
　　　　　（羅特列克去世。）

一九〇三　五十九歲。二任妻子約瑟芬去世。八件作品參加
　　　　　第十九屆獨立沙龍。（高更、畢沙羅去世。秋季
　　　　　沙龍創立。）。

一九〇四　繼續教畫及音樂。作品華爾滋舞曲「克萊門絲」
　　　　　出版。四件作品參加第二十屆獨立沙龍。（畢卡
　　　　　索定居在「洗濯船」。）

一九〇五　六十一歲。〈餓獅〉參加第三屆秋季沙龍，被批評
　　　　　家拿來與拜占庭的馬賽克及英國的掛氈藝術相比
　　　　　較。（馬諦斯、馬爾肯、德朗等參加秋季沙龍。
　　　　　野獸派誕生。）。

一九〇六　六十二歲。透過傑瑞認識當時名詩人阿波里奈
　　　　　爾。畫商伏拉德以二百法郎買下〈餓獅〉。（塞

盧梭所畫的〈異國風光〉參考的攝影集《野獸》。
攝影集《野獸》中的照片,是盧梭作畫參考的圖片
。(右圖)

盧梭與他的作品〈快樂的小丑〉　1906年攝

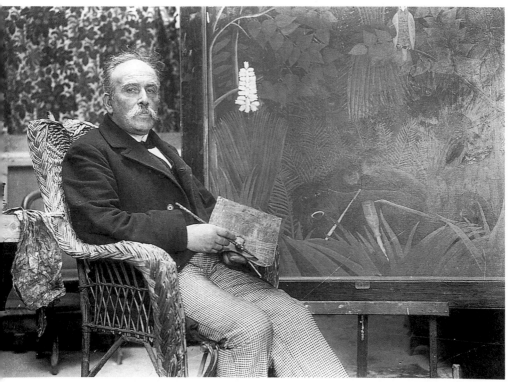

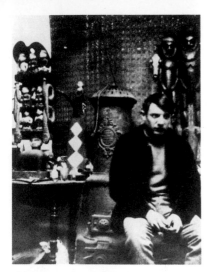

畢卡索　1908年攝

1908年畢卡索以五法郎購入一幅盧梭的肖像畫，並在蒙馬特的畫室舉行「盧梭之夜」。圖為當時的畫室。

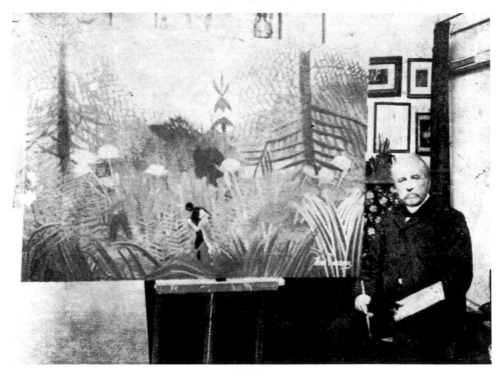

盧梭與他的作品〈日落的森林風光〉　1910年攝

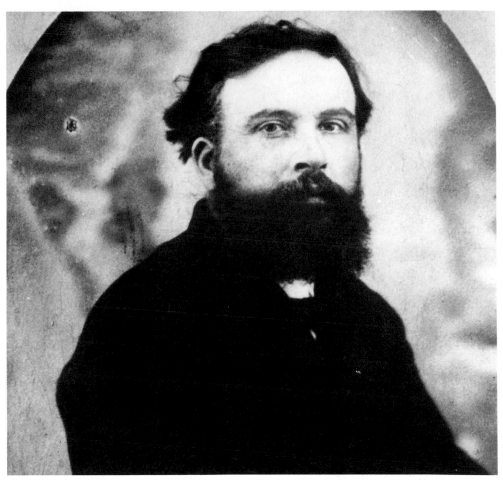

盧梭

尚去世。葛利斯、莫迪利亞尼到巴黎。）

一九○七　最後一次參加秋季沙龍展。由於德洛涅母親的啓
　　　　　示蘊育了作品〈弄蛇女〉。被路易士・沙瓦吉特牽
　　　　　連入獄數週。畫商伏拉德開始對他的作品產生興
　　　　　趣。（秋季沙龍舉行塞尚回顧展。畢卡索畫〈亞
　　　　　維儂的姑娘〉。）。

一九○八　六十四歲。秋季沙龍拒絕了他的作品〈老裘里的
　　　　　二輪馬車〉。畢卡索收藏其作品〈一個女人的肖

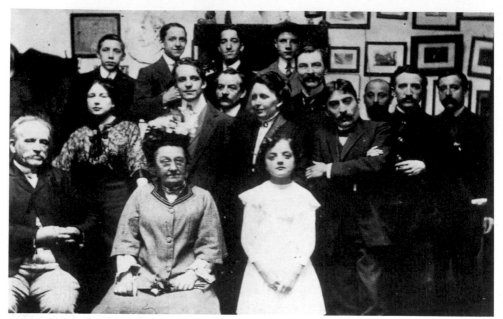

盧梭家中的聚會　1908年攝
畫室中的盧梭（右頁圖）

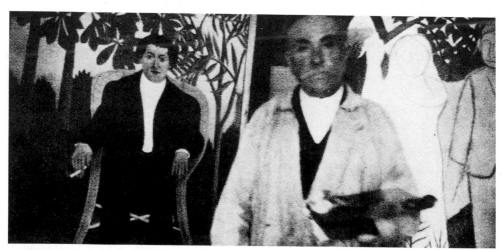

盧梭站在自己的畫作〈約瑟夫・布門畫像〉前　1909年攝

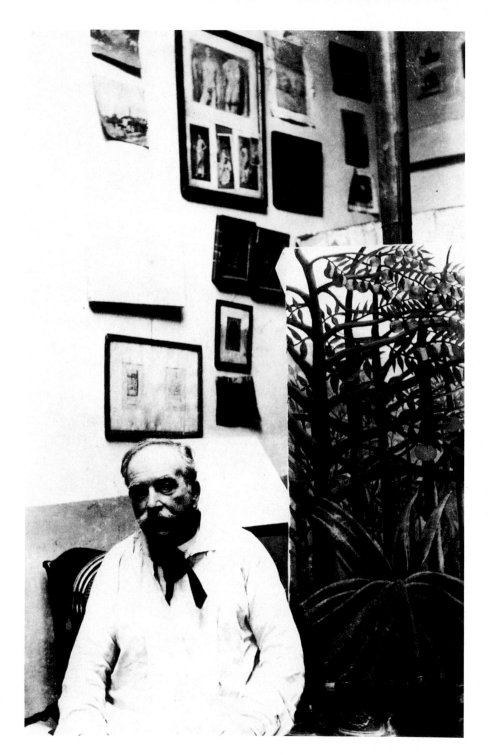

一九〇五年十一月出版的《插圖》雜誌,刊登了當年秋季沙龍展的作品,把盧梭、馬諦斯、盧奧及德朗等人的作品放在一起。

像〉,並爲他籌辦「盧梭之夜」。參加者有勃拉克、羅蘭姍、阿波里奈爾、沙爾蒙等。(巴黎康懷勒畫廊舉行勃拉克個展。)

一九〇九　六十五歲。瘋狂愛上五十五歲的寡婦被拒。向他買畫的畫商越來越多。〈啓發詩人靈感的繆斯〉參加第二十五屆獨立沙龍。(馬里奈諦發表「未來派宣言」。)。

一九一〇　六十六歲。在獨立沙龍展中展出作品〈夢幻〉,九月二日因破傷風感染死於雷克爾(Necker)醫院,享年六十六歲。一九一〇年,馬克思‧韋伯在紐約爲其舉行了二百九十一件作品的個展。一九一一年獨立沙龍也爲他舉行了四十五件油畫、五件素描作品的回顧展。他的墓誌銘由阿波里奈爾執筆,布朗庫西爲他雕刻。一九四七年,他的墳墓才被遷回出生地拿瓦。(德洛涅畫〈艾菲爾鐵塔〉。康丁斯基發表「藝術的精神性」。夏卡爾到巴黎。)。

Début Année 1885.

2.d L'Événement.

ni de la *Danse italienne*, ni de deux ou
trois autres ouvrages que nous recom-
mandons aux amis de la gaieté.

Presse

Je fus porté
pour une
qué claivelle de
2 euralaire sur
nous avée par
Nôu ami le negre
All Clément
et fallaire pl
ministre de l'
Instruction pu
blique —
Vie Moderne

Je fus trustée
pour cette
on'd aille
ainsi que
Revue des Beaux
ars.

Ces deux toiles
Dame Italienne et
coucher de soleil
furent rejetés au
Salon. L'un fut
crevée d'un coup de
canif, puis l'on me
frustra pour une
écrapeuse, ce qui
fit que je les réexposa
au groupe des ar...
qui eut lieu au...

Je recommande aux curieux de tourner à
gauche en entrant et de s'arrêter devant un ta-
bleau portant le n° 289, et intitulé *la Danse
sauvienne*. C'est évidemment l'œuvre d'un enfant
de dix ans, qui a voulu dessiner des « bonshom-
mes ». Il faut aussi conclure que ledit enfant
ne sait point observer; c'est son imagination
qui a fait tous les frais de sa peinture. Il y a là
des personnages en carton colorié; c'est un
avantage pour l'artiste, puisqu'ainsi ils peuvent
prendre des attitudes absolument interdites à
tout être humain.
Pendant que je contemple cette étonnante
composition, un monsieur, sans doute encou-
ragé par le sourire qui s'épanouit sur ma phy-
sionomie, me demande mon crayon. Il désire
copier, à titre de curiosité, les mots gravés sur
le cadre du tableau. Je me garderai bien d'en
faire autant, ils sont du peintre, et si on ne le
savait pas, on le devinerait en les lisant.
que vous le...

Ceci s'adresse à l'éminent paysagiste Rousseau, dont les toiles
ressemblent au gribouillis qui fit les délices de notre sixième année,
lorsqu'une boîte de couleurs sans poison nous fut confiée par une
mère indulgente, avec nos doigts pour pinceaux et notre langue
pour palette. j'ai passé une heure devant ces chefs d'œuvre, exami-
nant les têtes des visiteurs. Pas un qui n'ait ri aux larmes. Heureux
Rousseau !

les publia les Radical qui me renseigne

Les chinoiseries de M. *Rousseau* sont trop primitives
pour qu'on s'y arrête longtemps. Nous ne sommes pas
encore accoutumés à cette sorte d'imagerie, fort amu-
sante cependant.

faire des démarches à ce sujet

盧梭的速記簿

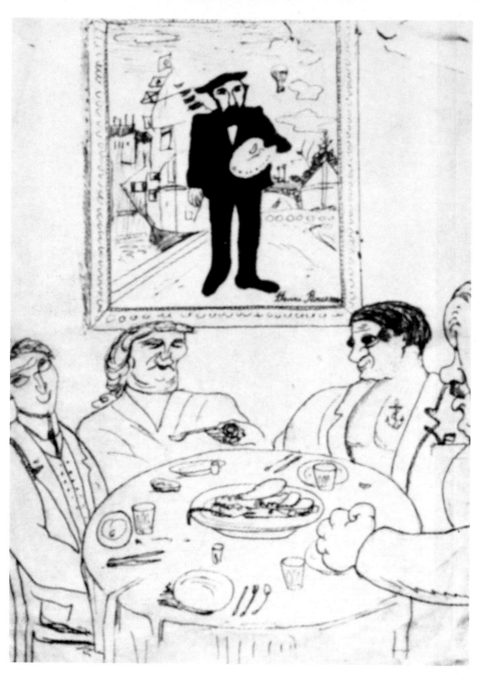

基里訶所畫的〈 餐桌上的畢卡索與畫家雷波、巴河尼及沙奇·費哈 〉 1915年 墨水筆畫
（背景牆上之圖爲盧梭作品〈我自己·肖像風景〉之臨摹。）

馬克　盧梭的畫像　1911年

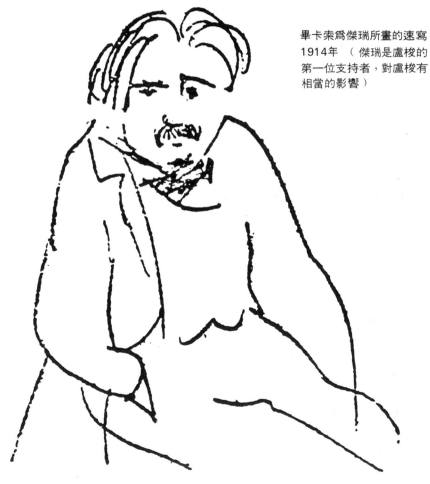

畢卡索爲傑瑞所畫的速寫
1914年　（傑瑞是盧梭的
第一位支持者，對盧梭有
相當的影響）

國家圖書館出版品預行編目資料

盧梭：樸素藝術的旗手＝ Henri Rousseau
何政廣主編.--初版，--台北市：藝術家出版
：藝術圖書總經銷，民 85
面；　　公分--（世界名畫家全集）
ISBN　957-9530-38-6（平裝）
1 盧梭（ Rousseau,Henri Julien Felix,1844-1910 ）
　-傳記
2 盧梭（ Rousseau,Henri Julien Felix,1844-1910 ）
　-作品集 評論
3 藝術家-法國-傳記
940.9942　　　　　　　　　　85008407

世界名畫家全集

盧梭 HENRI　ROUSSEAU

何政廣／主編

發行人　何政廣
編　輯　王庭玫・王貞閔・許玉鈴
出版者　藝術家出版社
　　　　台北市重慶南路一段 147 號 6 樓
　　　　TEL ：（ 02 ） 3719692~3
　　　　FAX ：（ 02 ） 3317096
總 經 銷　時報文化出版企業股份有限公司
　　　　　桃園縣龜山鄉萬壽路二段351號
　　　　　TEL:（02）2306-6842
　　　　　郵政劃撥：0017620-0 號帳戶
分　　社　台南市西門路一段 223 巷 10 弄 26 號
　　　　　TEL ：（ 06 ） 2617268
　　　　　FAX ：（ 06 ） 2637698
　　　　　台中縣潭子鄉大豐路三段 186 巷 6 弄 35 號
　　　　　TEL ：（ 04 ） 5340234
　　　　　FAX ：（ 04 ） 5331186
製　版　新豪華彩色製版印刷有限公司
印　刷　欣　佑彩色製版印刷有限公司
初　版　中華民國 85 年（ 1996 ） 8 月
定　價　台幣 480 元

ISBN　957-9530-38-6
法律顧問　蕭雄淋
版權所有・不准翻印
行政院新聞局登記第 1749 號